М.МИТУРИЧ-ХЛЕБНИКОВ

马·米图里奇-赫列布尼科夫

当代俄罗斯画家作坊 湖南美术出版社

当代俄罗斯画家作坊

丛书策划	萧沛苍
	李路明
丛书主编	刘勉怡
	邹敏讷
装帧设计	泛　克

《马·米图里奇-赫列布尼科夫》

责任编辑	邹敏讷
	萧沛苍
俄文翻译	焦东建
	董茉莉

出版发行：湖南美术出版社

地　　址：长沙市雨花区火焰开发区 4 片

经　　销：湖南省新华书店

制　　版：深圳华新彩印制版有限公司

印　　刷：深圳华新彩印制版有限公司

开　　本：889×1194　1/16

印　　张：6.75

2002 年 8 月第一版　2002 年 8 月第一次印刷

印　　数：3000 册

ISBN7-5356-1700-X/J·1595

定　　价：平：48.00 元　精：68.00 元

前　言

　　当我们点评 20 世纪俄罗斯美术史的时候，完全可以肯定地说，米图里奇-赫列布尼科夫这一姓氏与这一整个艺术时代紧密相关。从某种程度上说，他父亲——彼得·米图里奇的创作影响着 20 世纪绘画艺术的发展方向，他母亲——薇拉·赫列布尼科娃的艺术创作活动，也是成就卓著。

　　马伊·米图里奇-赫列布尼科夫是一位油画、书籍插图、图书装潢等多种艺术形式的著名大师，由他设计装潢和给以插图的儿童读物近百种。

　　他最喜欢使用水彩和水墨绘画技术，他的作品热情奔放，具有丰富生动的表现力。在与中国和日本文化艺术接触之后，他固有的大师天赋在异质文化的影响下变得更加宽厚，进而，在他的作品中，出现了一系列新主题和新形象。

　　米图里奇-赫列布尼科夫的写生作品是光明的再现，是含蓄而优美的浪漫抒情诗篇，他的作品色彩考究、诗意盎然，体现了他高超的技艺和卓尔不群的风范，同时也证明他具有高尚的艺术品味，具有通过对斑斓的色彩和明暗关系细腻的把握来表达人类复杂情感的才具。

　　从米图里奇-赫列布尼科夫的所有创作中，我们能够感悟到他内心的和谐和光明磊落。

<div align="right">

俄罗斯美术研究院院长　采列捷利

</div>

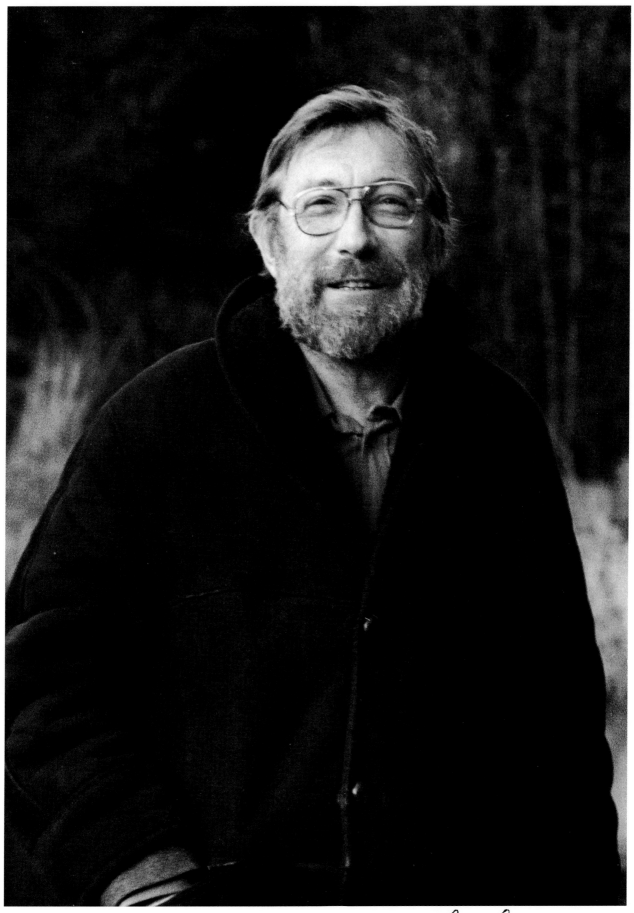

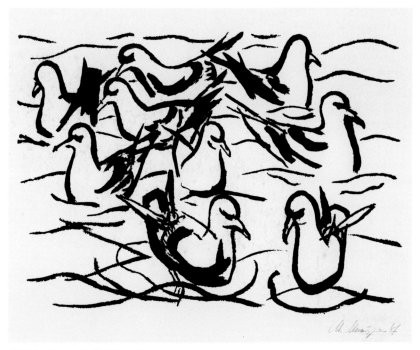

笨海鸥　Чайки/水墨画.Бум.,Тушь./50cm×70cm/1966

在艺术中实现梦想

　　伟大的俄罗斯诗人普希金在给朋友普列特涅夫的信中,谈到一位早已被人忘却的诗人的诗歌,他在信中写道:"我从那个诗人的诗歌中没有发现任何创作,但却发现了许多艺术。"

　　普希金关于诗歌的评论,对其他艺术门类(包括绘画艺术)来说,也是很合适的。

　　我出生于画家之家,父母就是我的绘画老师。小时候,我常常听大人们谈论艺术,在我开始独立开展绘画工作之前,我早就自觉不自觉地掌握了绘画艺术的基本法则。但根据我今天的理解,父辈的艺术观与俄罗斯古典作家的艺术观完全相同。

　　我的父亲——彼得·米图里奇,曾就读于彼得堡皇家美术学院,自1915年起,他成为佳吉列夫创办的《艺术世界》的巡展画家,他的作品在当时已经受到艺术界的高度评价;他的名字被载入《苏联大百

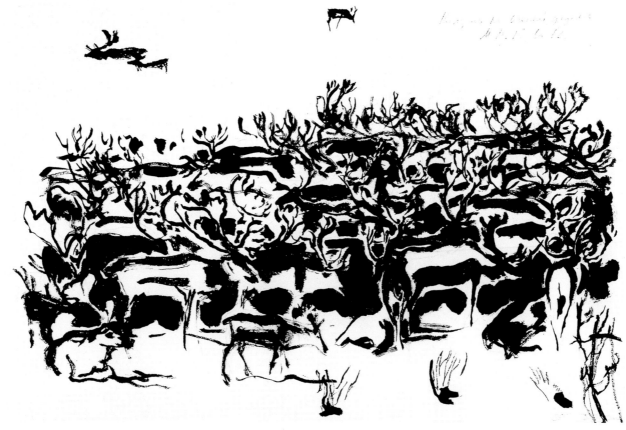

图瓦的鹿群　Стадо оленей в Туве/水墨画.Бум.,Тушь./30cm×45cm/1962

科》，被公认为俄罗斯现实主义画派的奠基人之一。

我的母亲——薇拉·赫列布尼科娃也是一位画家，她是俄罗斯著名诗人韦利米尔·赫列布尼科夫的妹妹，她曾就读于凡·多伊恩执教的维蒂画院。

我的父母认为，绘画艺术的主要要素并不是情节，也不是精湛技艺，而是画面颜色的质量和所有要素之间的和谐组合。

我刚一踏上职业画家之路，就决定在自己的艺术实践中实现我童年的艺术梦想。如今，虽然我暮年已至，但我仍然怀念并感激我的老师们。

在这本画册中，主要收入了我的写生作品。除了油画之外，我还为许多书籍做插图，大部分是儿童读物，因为成人书籍的插图一般都是黑白的，而儿童书籍的插图是彩色的。使用我插图的书籍有上百

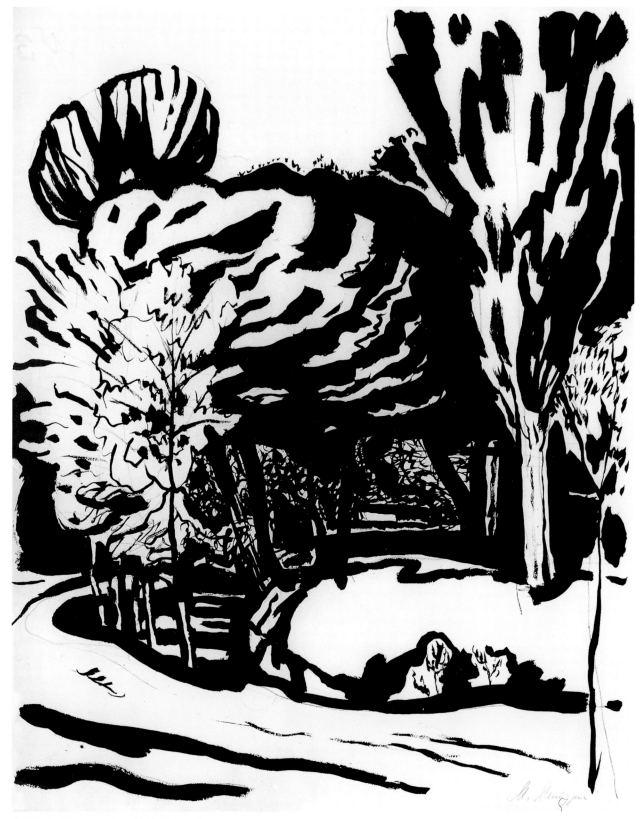

中亚风光　ВСредней Азии/水墨画.Бум.,Тушь./60cm×50cm/1965

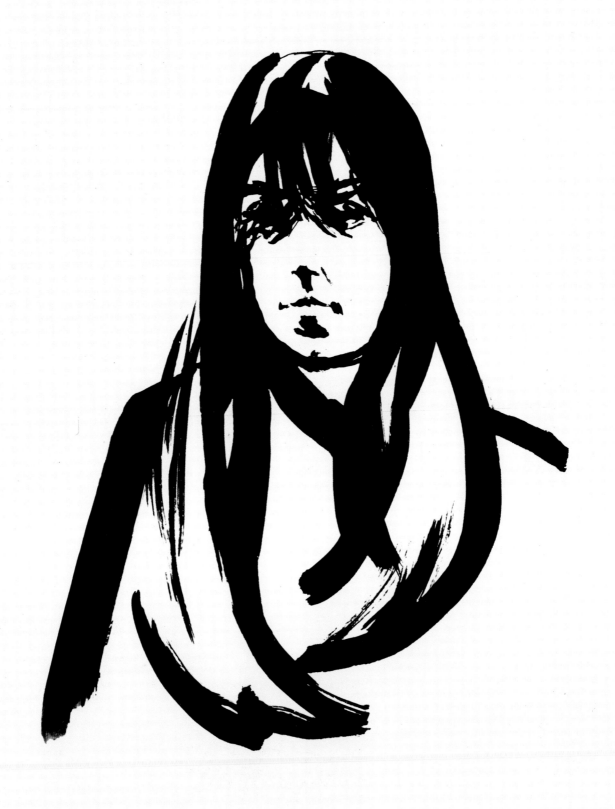

尼科丽肖像　Портрет Николь/水墨画.Бум.,Тушь./41cm×30cm/1966

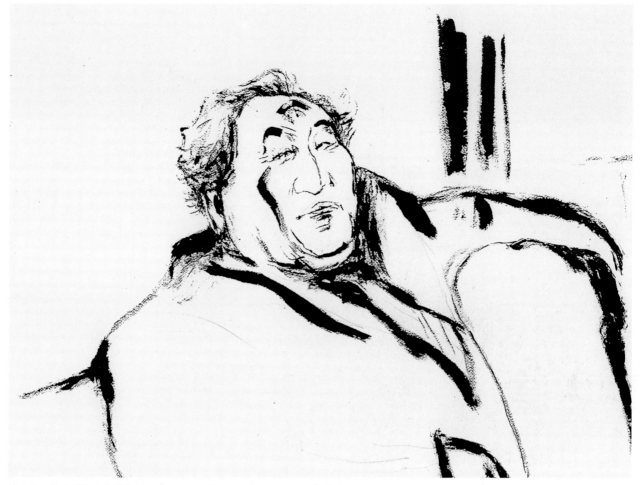

诗人达·库古利季诺夫肖像 Портрет поэта Давида Кугультинова/水墨画.Бум.,Тушь./50cm×62cm/1979

种，这些书籍不仅在俄罗斯境内出版，而且还分别在日本、保加利亚、法国、芬兰、南韩等国出版，其中许多种书在图书竞赛中分别获得不同奖项。1965年，在莱比锡国际书展上获奖；1966年，在两年一度的布拉迪斯拉夫国际儿童插图图书展上获奖；还获得安徒生荣誉奖。这些插图书籍的大部分内容取自俄罗斯古典儿童作家的作品，其中包括：马尔沙克、丘科夫斯基、阿格尼娅·巴尔托的作品，以及卡罗尔、吉卜林、荷马等外国作家的作品。在本画册的末尾，读者可以看到我根据马尔沙克、丘科夫斯基和卡罗尔等人作品内容创作的油画。

我曾与画家杜维多夫一起，为俄罗斯科学院古生物博物馆（莫斯科）恐龙大厅绘制了8米×28米的大型壁画，因此，1994年，我获得俄罗斯美术研究院颁发的奖章

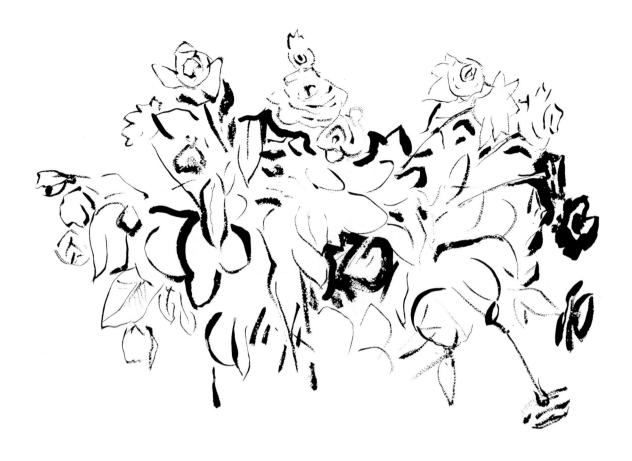

大花束 Большой букет/水墨画.Бум.,Тушь./56cm×72cm/1990

和俄罗斯国家奖。

　　1918—1922年期间,我父亲彼得·米图里奇在参加俄罗斯先锋派运动的同时,创作了一系列抽象版画作品,这些作品在他的创作史中占有特殊地位。正是父亲这一时期的创作兴趣,促使我决心用油画形式表现自己的思想和世界观,但必须借镜父亲彼得·米图里奇的版画创作动机。在本画册的末尾,特为读者敬呈了几幅这

样的作品。

　　中国悠久而伟大的艺术传统曾对包括俄罗斯艺术在内的世界艺术产生过深刻影响。因此,此次专为中国读者准备画册,我始终感到,我有一种特殊的责任感。

　　此致

　　敬礼

马伊·米图里奇-赫列布尼科夫　撰

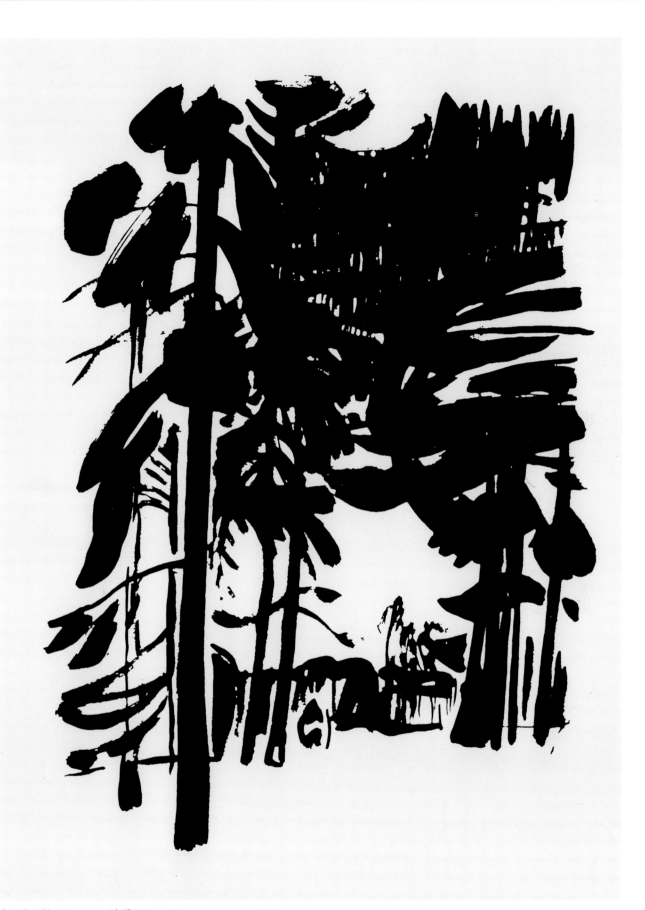

冬天的云杉　Ели зимой/水墨画.Бум.,Тушь./62cm×41cm/1982

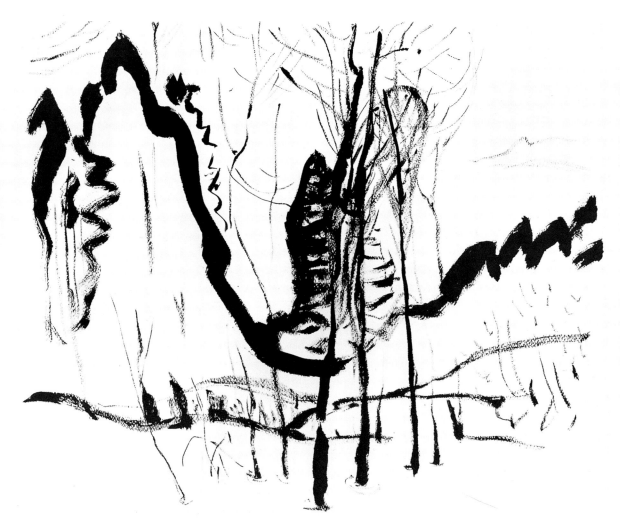

冬天　Зима/水墨画.Бум.,Тушь./ 50cm×70cm/1990

马·米图里奇-赫列布尼科夫生平与创作经历

1925 年	出生于莫斯科
1942—1948 年	在苏军服役;立过两次战功并获得"作战功勋奖章"和"攻占柏林"二级卫国战争勋章
1953 年	毕业于莫斯科印刷学院图书装潢专业
1956 年	加入苏联美术家协会
1961—1964 年 和 1983—1993 年	莫斯科印刷学院教授,担任插图、绘画、构图教研室主任
1986 年	获得俄罗斯联邦人民画家称号
1988 年	当选为苏联科学院通讯院士
1991 年	当选为俄罗斯美术研究院院士
1994 年	获俄罗斯国家奖
1999 年	荣获俄罗斯美术研究院颁发的金质奖章
2001 年	获荣誉勋章

曾多次参加苏联、俄罗斯和国际画展,其中包括个人画展:

1976 年	贝尔格莱德国际画展
1977 年	比托拉国际画展
1980 年	列宁格勒州松林市画展
1982 年	莫斯科画展
1982 年	波多利斯克(俄罗斯)画展
1983 年	索非亚国际画展
1983 年	托尔布欣(保加利亚)国际画展
1993 年	东京国际画展
1994 年	小樽(日本)国际画展
1995 年	扎波罗热(乌克兰)画展
1996 年	莫斯科画展
1999 年	莫斯科画展
2000 年	奥布宁斯克画展
2000 年	阿斯特拉罕(俄罗斯)画展
2000—2001 年	莫斯科画展
2002 年	赫尔辛基国际画展

与他人合作举办的画展：

1959 年	莫斯科画展(与涅伊兹韦斯内和斯韦什尼科夫一起举办)
1963 年	莫斯科画展(与伊·布鲁尼一起举办)
1973 年	莫斯科画展(与伊·布鲁尼、杜维多夫一起举办)
1974 年	列宁格勒画展(与伊·布鲁尼一起举办)
1974 年	斯摩棱斯克(俄罗斯)画展(与伊·布鲁尼一起举办)
1975 年	卡卢加(俄罗斯)画展(与伊·布鲁尼一起举办)
1979 年	扎波罗热(乌克兰)画展(与扎哈罗夫一起举办)
1979 年	阿斯特拉罕(俄罗斯)画展(与杜维多夫、莫宁、佩尔佐夫、恰鲁申一起举办)
1986—1990 年	莫斯科画展(与杜维多夫、伊柳先科、利瓦诺夫一起举办)
1992 年	柏林国际画展(与杜维多夫、科佩科和马卡维耶娃一起举办)
1996 年	莫斯科画展(与杜维多夫一起举办)
2000 年	莫斯科画展(与库里尔科-柳明一起举办)
2001 年	莫斯科国立特列恰科夫画廊画展(其中展出了彼得·米图里奇、薇·赫列布尼科娃、薇·米图里奇-赫列布尼科娃的作品)
2001 年	莫斯科画展(与切尔诺夫一起举办)
2002 年	莫斯科画展(与日本画家一起举办)

部分作品被收藏于莫斯科国立特列恰科夫画廊、圣彼得堡国立俄罗斯博物馆、莫斯科国立普希金造型艺术博物馆、阿斯特拉罕画廊、彼尔姆画廊、沃洛格达画廊等俄罗斯博物馆内；部分作品被收藏于保加利亚、德国、日本国家博物馆内,另外,法国、日本、芬兰和美国一些个人收藏家也有收藏。

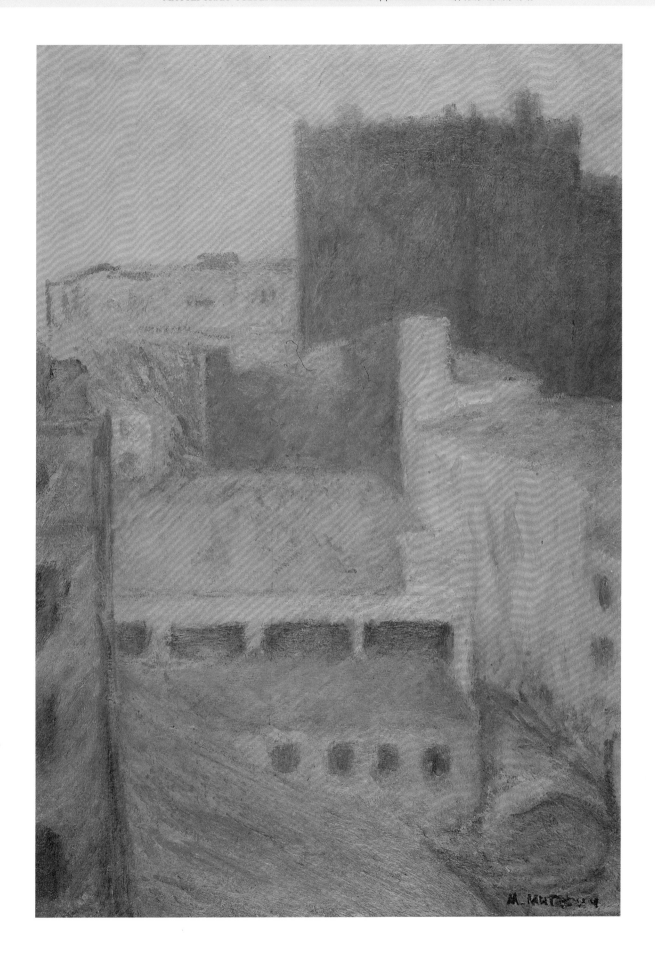

莫斯科 Москва/布面油画.X.,M./65cm×46cm/1948

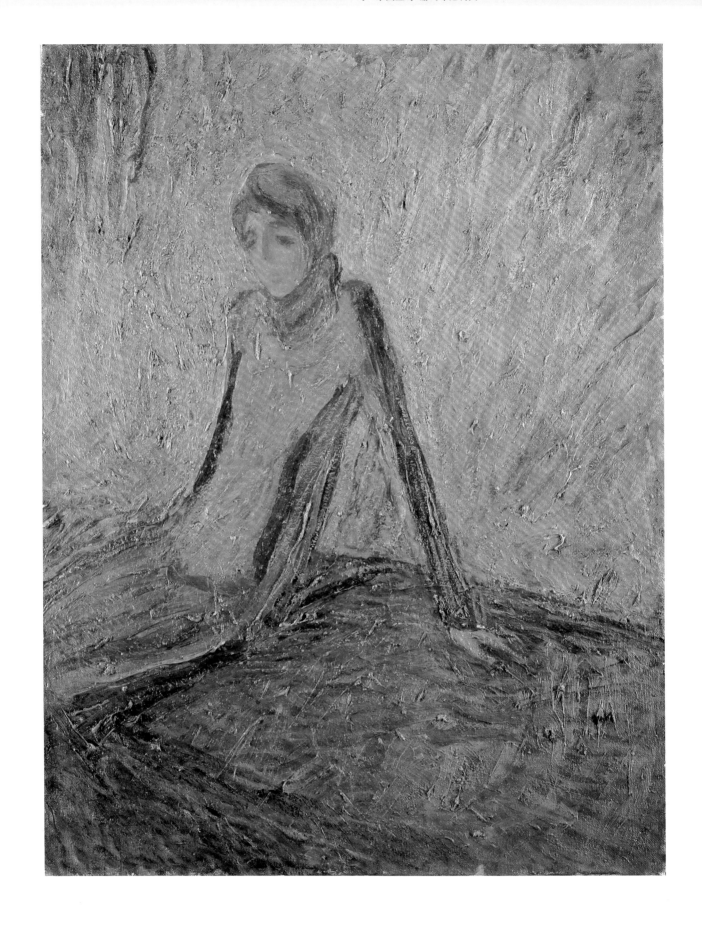

弗罗洛娃-巴格列耶娃肖像 Портрет Фроловой-Багреевой/布面油画.X.,M./90cm×70cm/1963

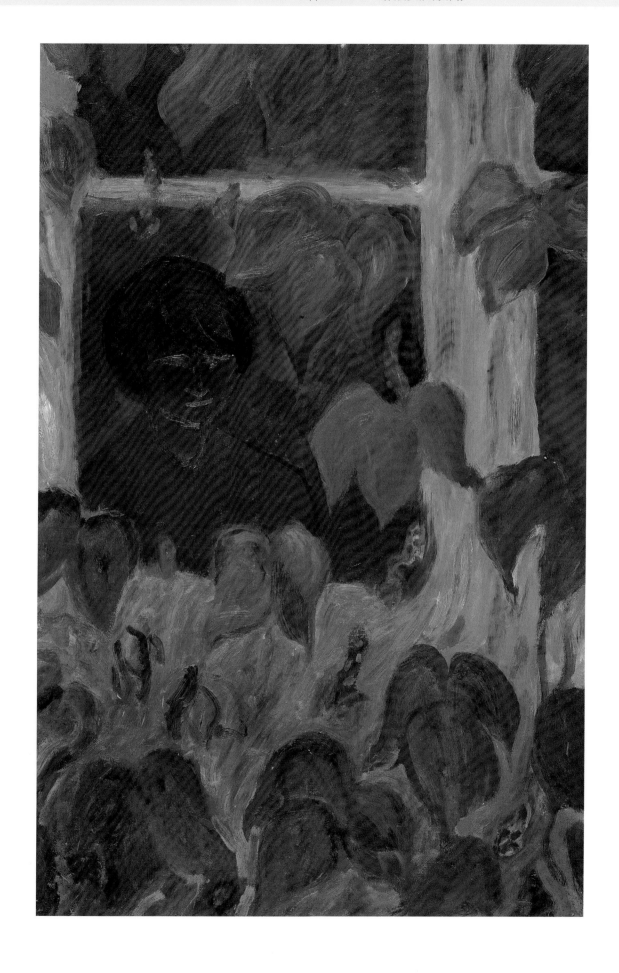

在凉台上 На веранде/布面油画.X.,M./101cm×66cm/1966

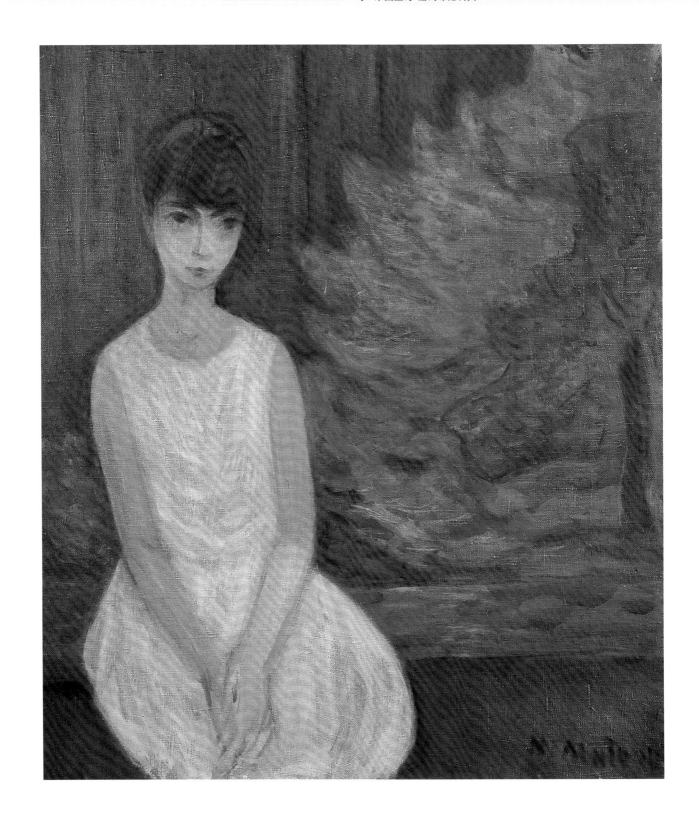

女儿肖像 Портрет дочери/布面油画.X.,M./72cm×63cm/1967

雏菊与鸢尾花 Маргаритки и ирисы/布面油画.Х.,М./70cm×50cm/1967

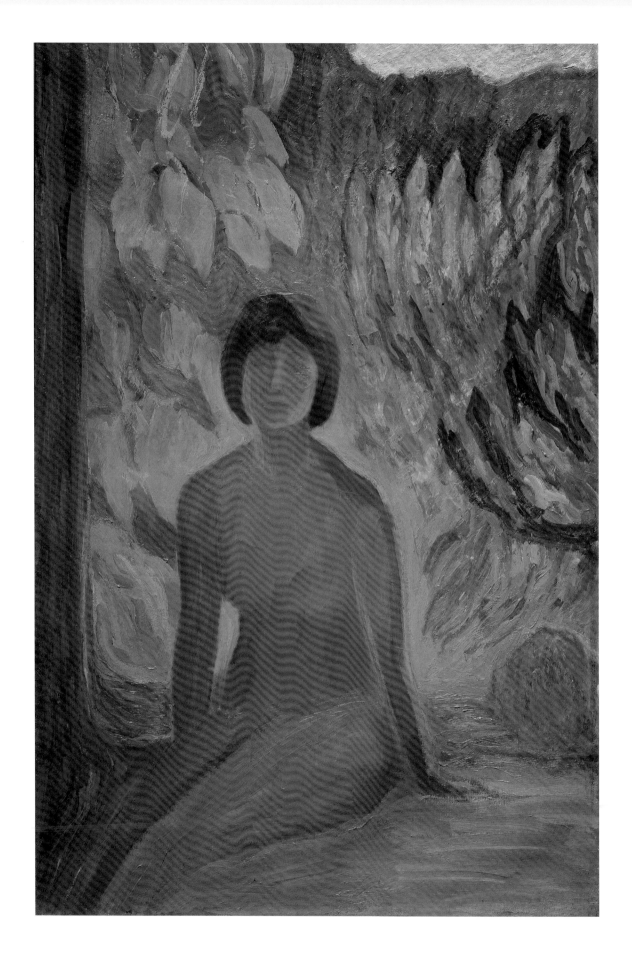

裸女　Обнажённая/布面油画.Х.,М./100cm×67cm/1968

秋色 Осень/布面油画.Х.,М./60cm×60cm/1968

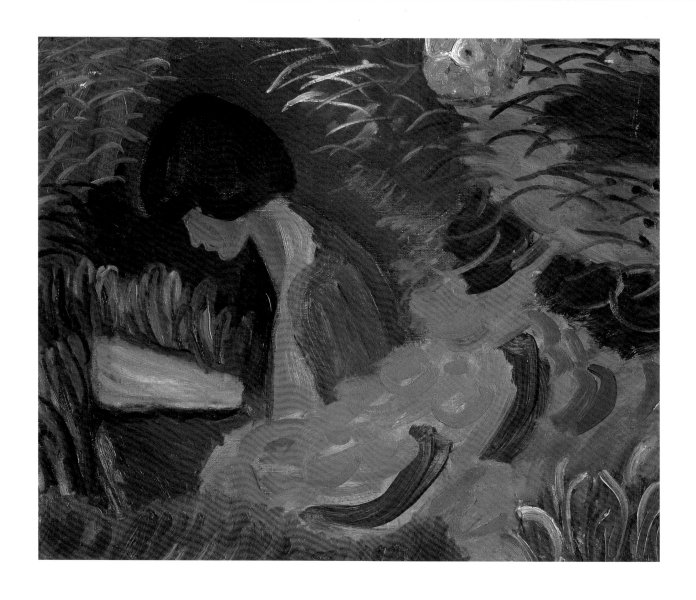

在花园里 В саду/布面油画.X.,M./59cm×71cm/1968

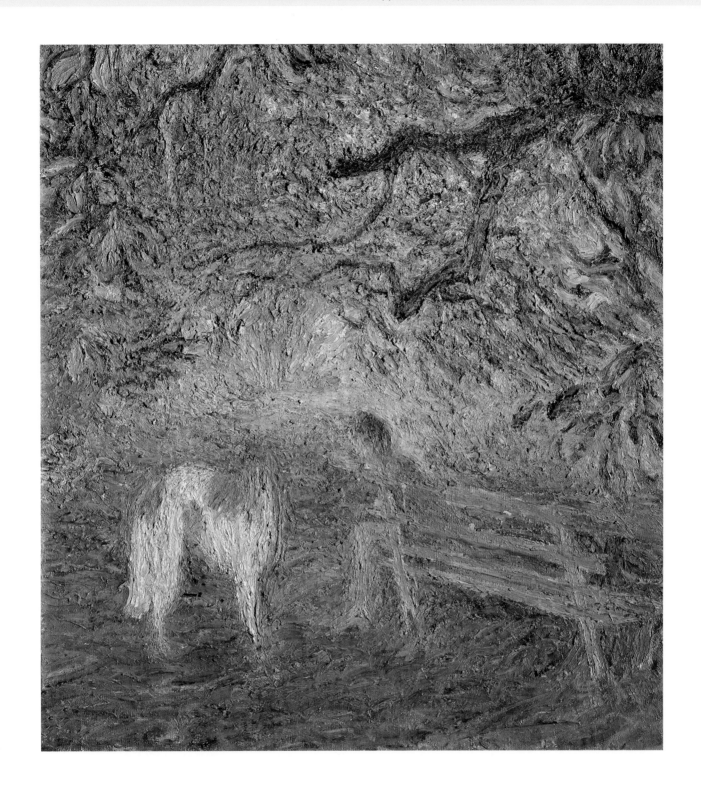

橡树下　Под дубом/布面油画.X.,M./92cm×84cm/1969

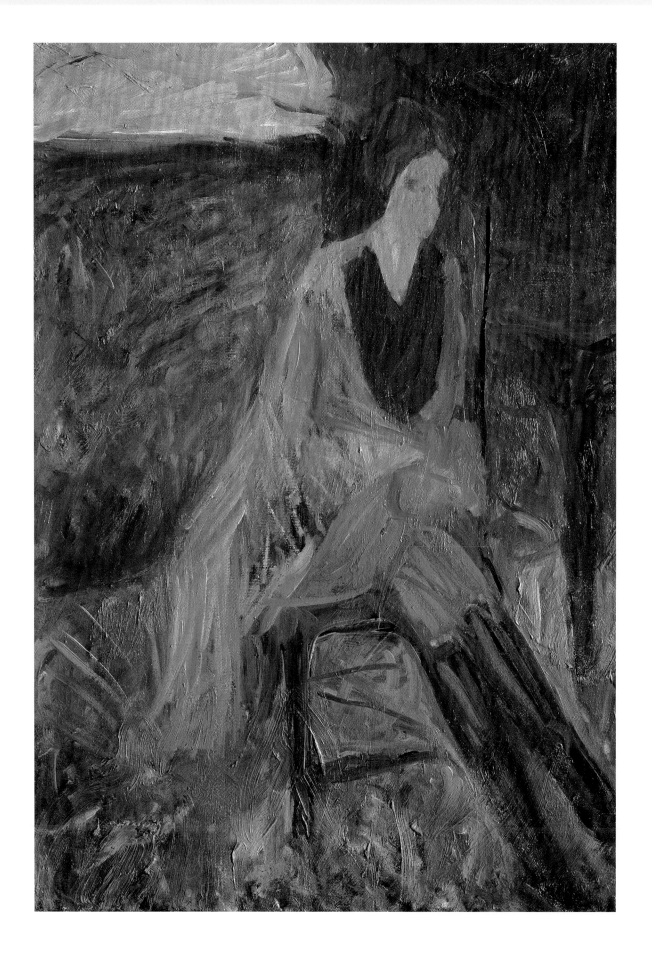

兰色披肩 Голубая шаль/布面油画.Х.,М./84cm×60cm/1969

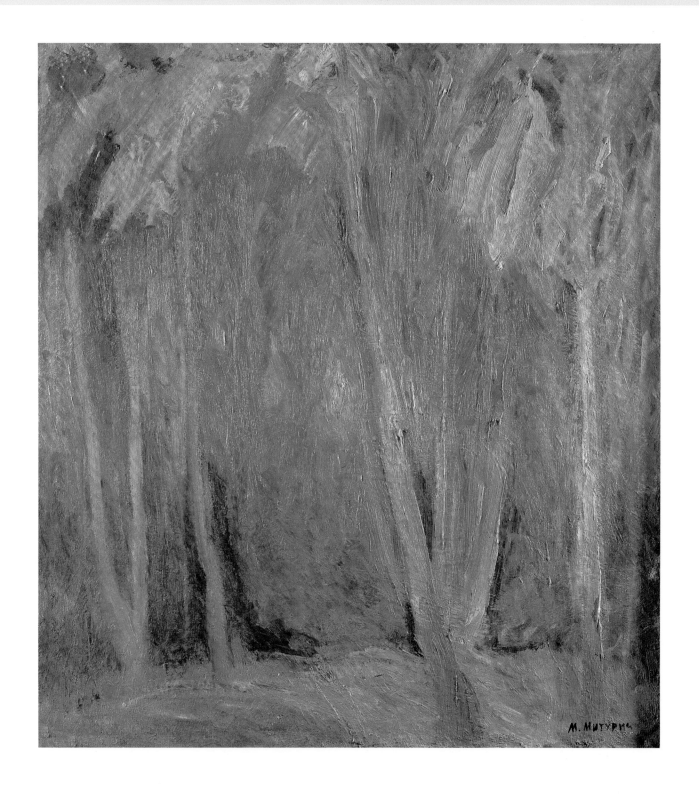

十月末 Конец октября/布面油画.Х.,М./92cm×84cm/1969

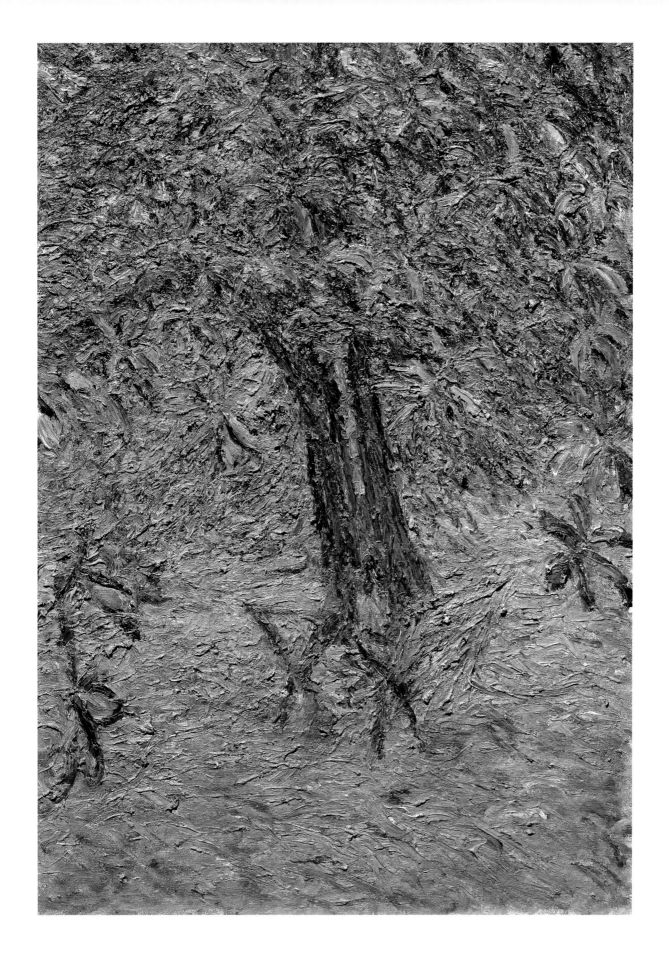

老橡树 Старый дуб/布面油画.X.,M./100cm×70cm/1969

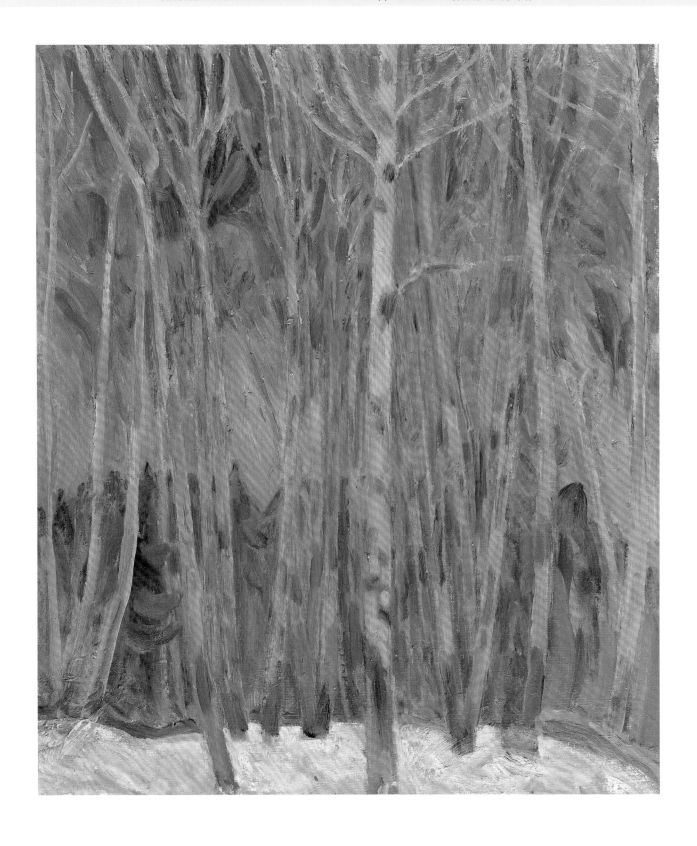

十月末 Конец октября/布面油画.Х.,М./92cm×84cm/1969

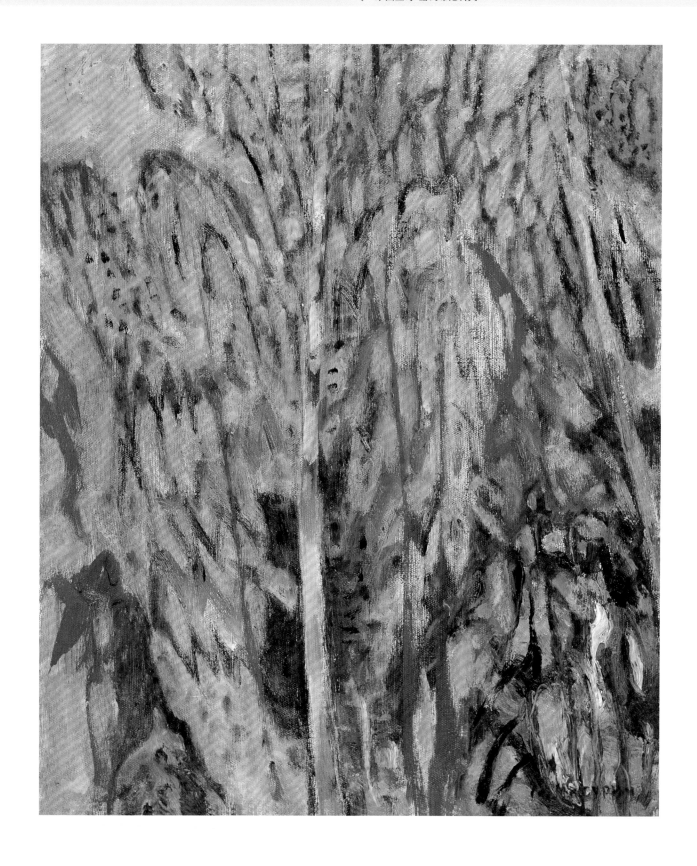

小白桦 Берёзы/布面油画.Х.,М./61cm×50cm/1970

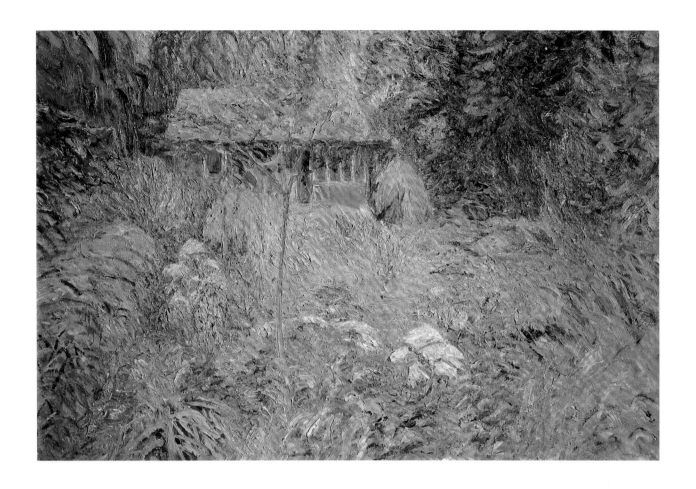

夏天 Лето/布面油画.X.,M./100cm×150cm/1970

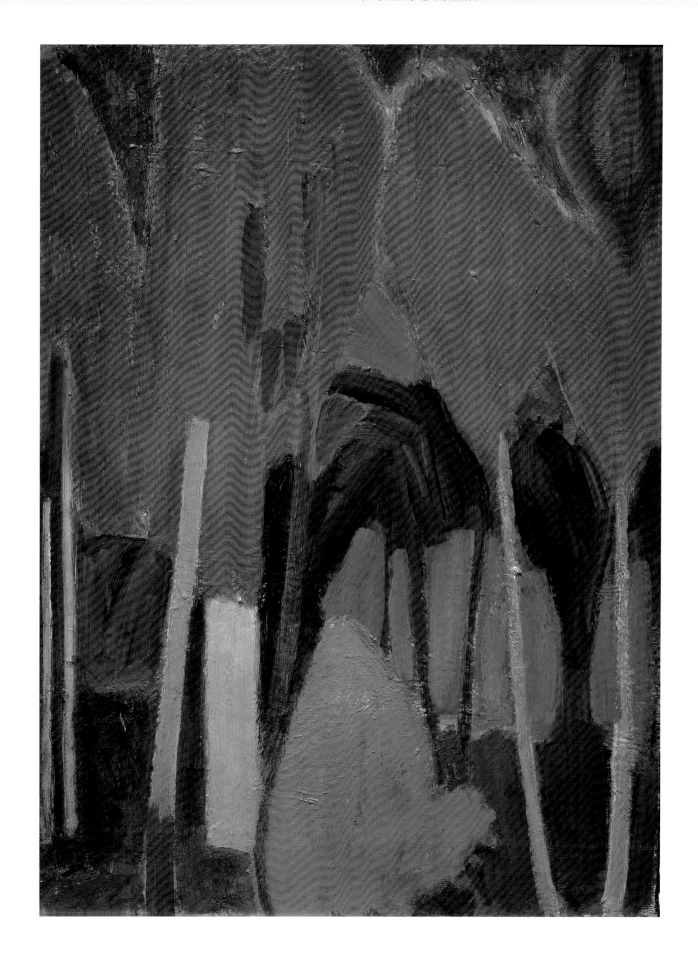

秋天的白桦　Осенние берёзы/布面油画.X.,M./150cm×100cm/1971

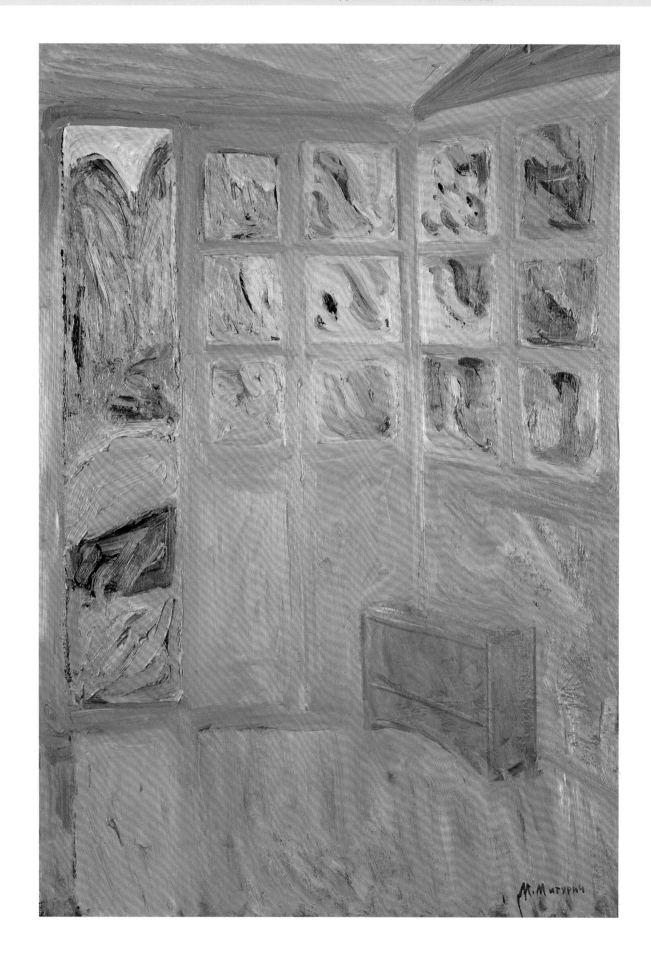

兰色凉台　Голубая веранда/布面油画.Х.,М./100cm×70cm/1971

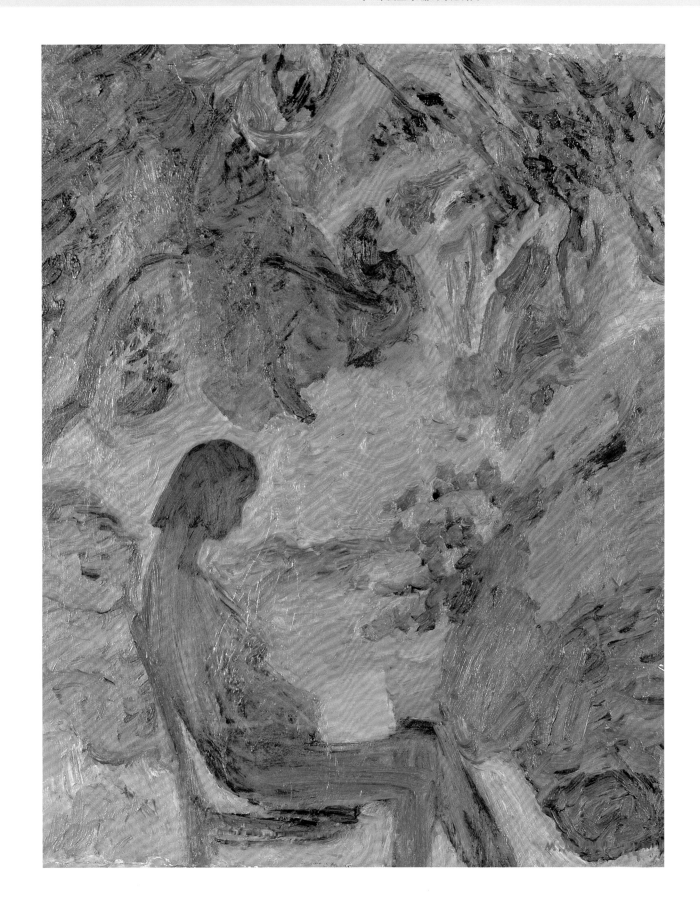

夏炎 Жаркий день/布面油画.Х.,М./87cm×69cm/1972

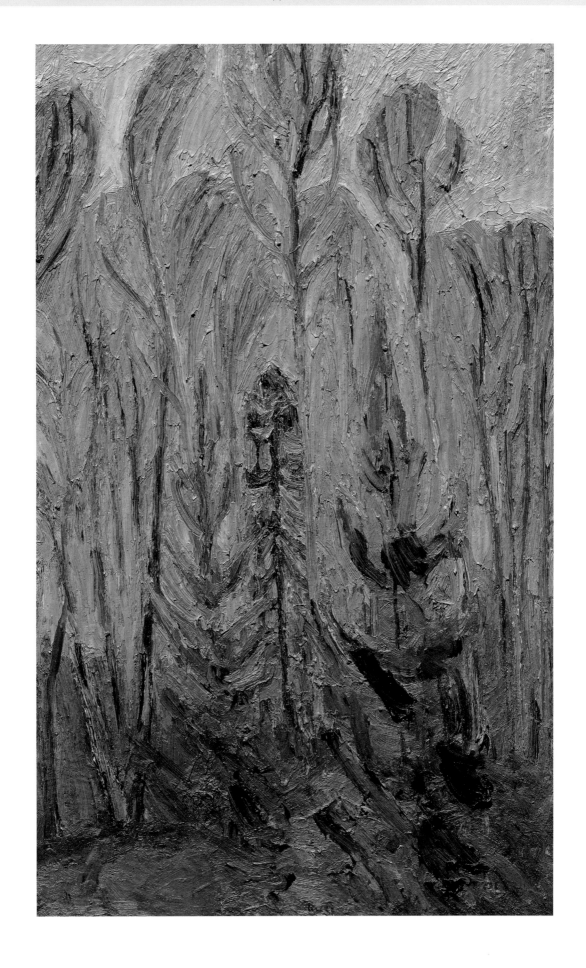

十一月 Ноябрь/布面油画.Х.,М./89cm×54cm/1972

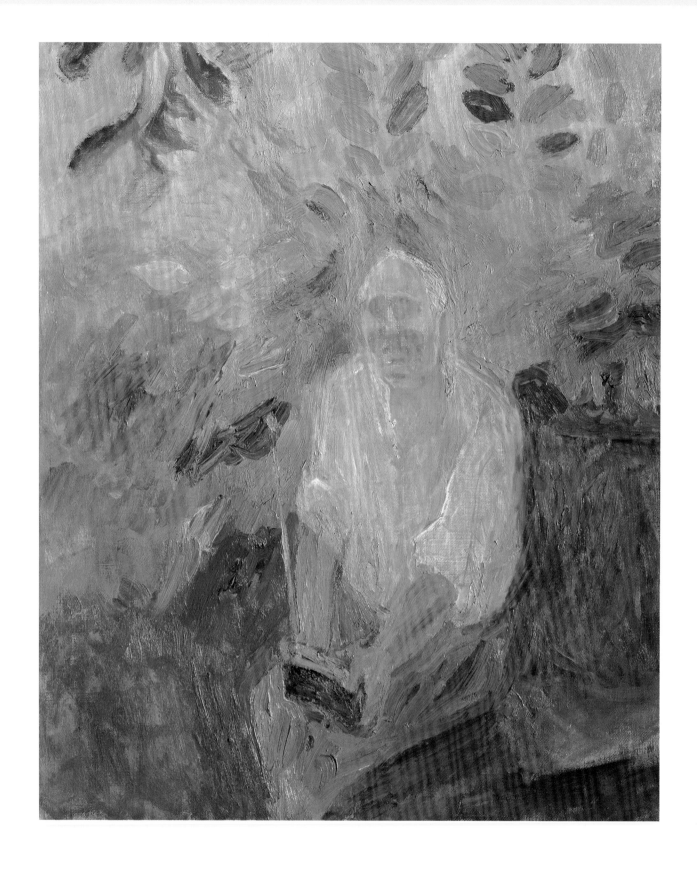

阳光下　На солнце/布面油画.Х.,М./90cm×75cm/1973

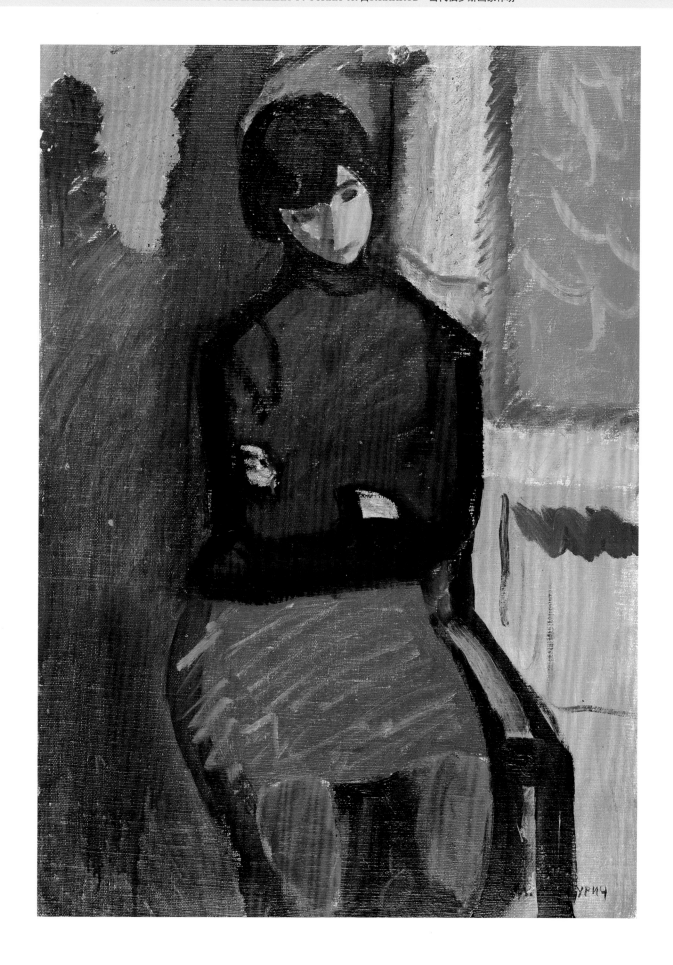

小薇拉 Верочка/布面油画.Х.,М./70cm×49cm/1975

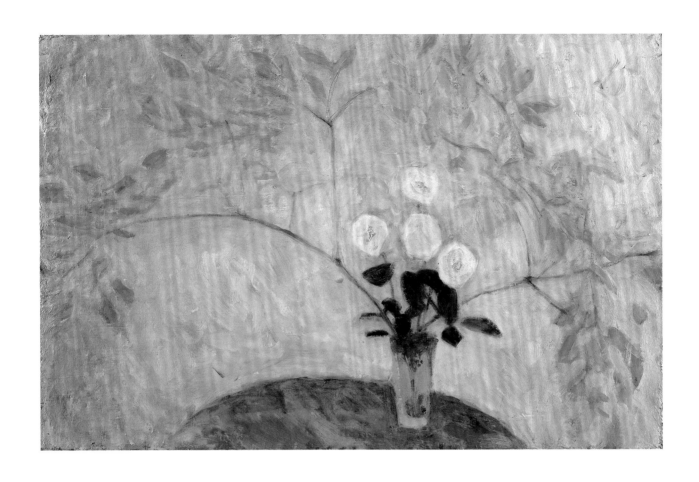

暮色 Сумерки/布面油画.Х.,М./58cm×89cm/1975

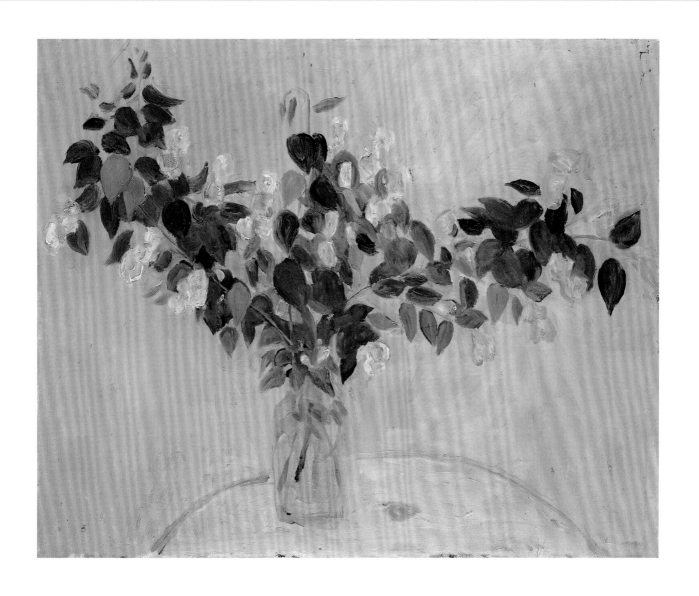

茉莉花 Жасмин/布面油画.Х.,М./90cm×75cm/1977

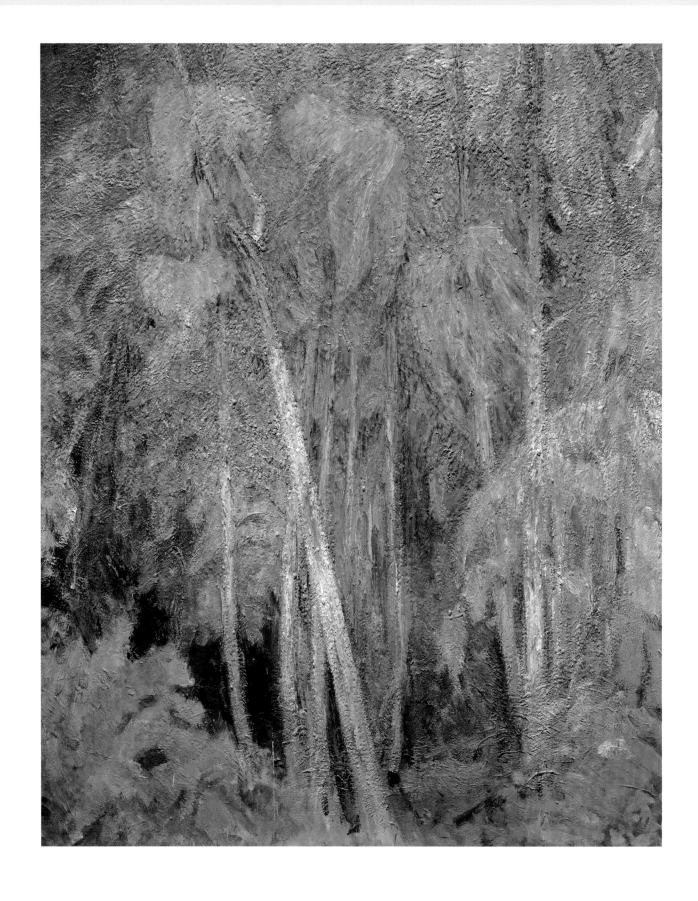

夏季的白桦　Летние берёзы/布面油画.Х.,М./150cm×100cm/1978

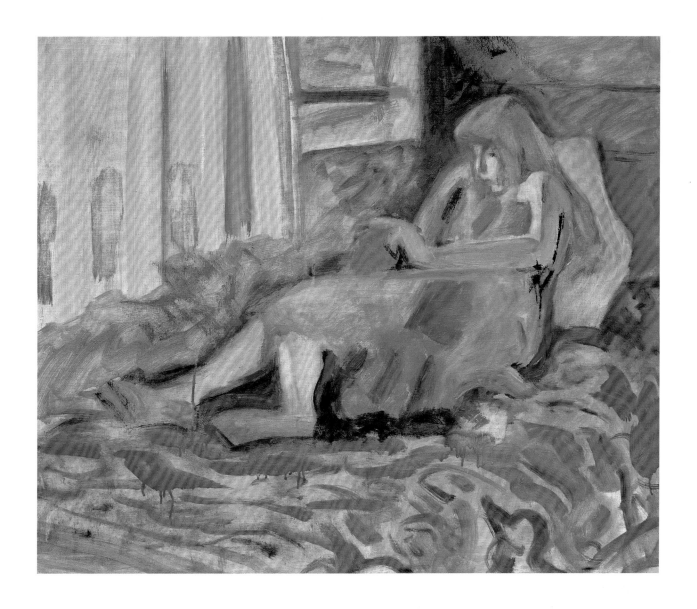

考试前夕　Перед экзаменом/布面油画.Х.,М./71cm×84cm/1978

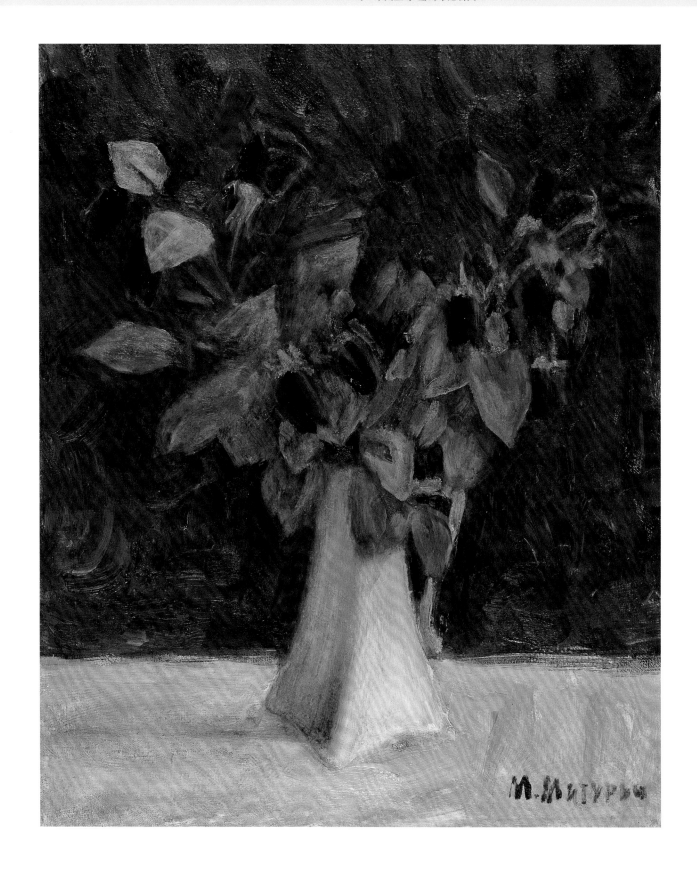

紫玫瑰 Пурпурные розы/布面油画.Х.,М./60cm×50cm/1980

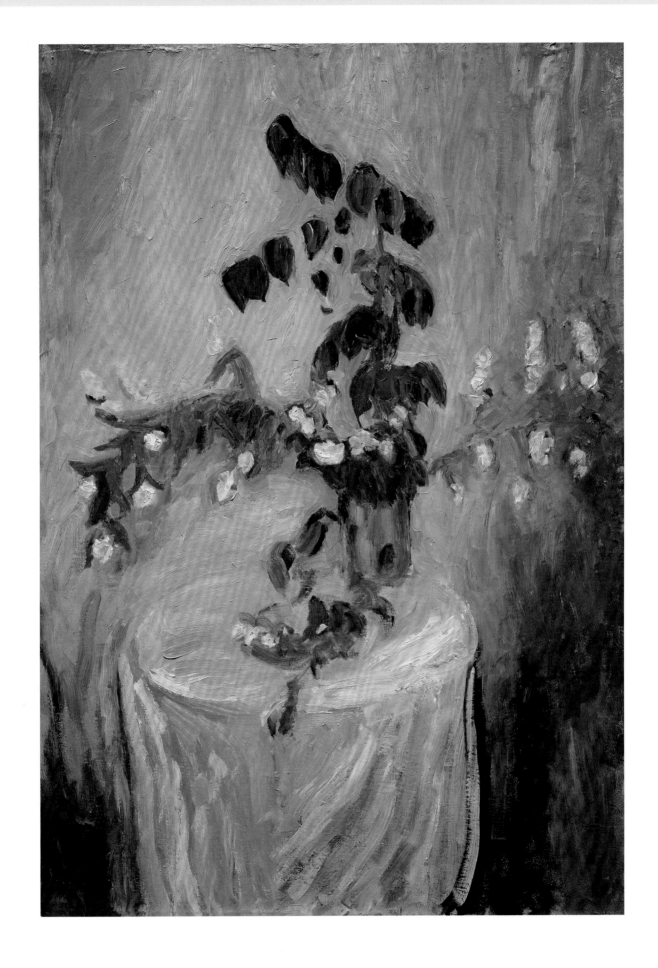

茉莉花香　Жасмин/布面油画.Х.,М./130cm×80cm/1981

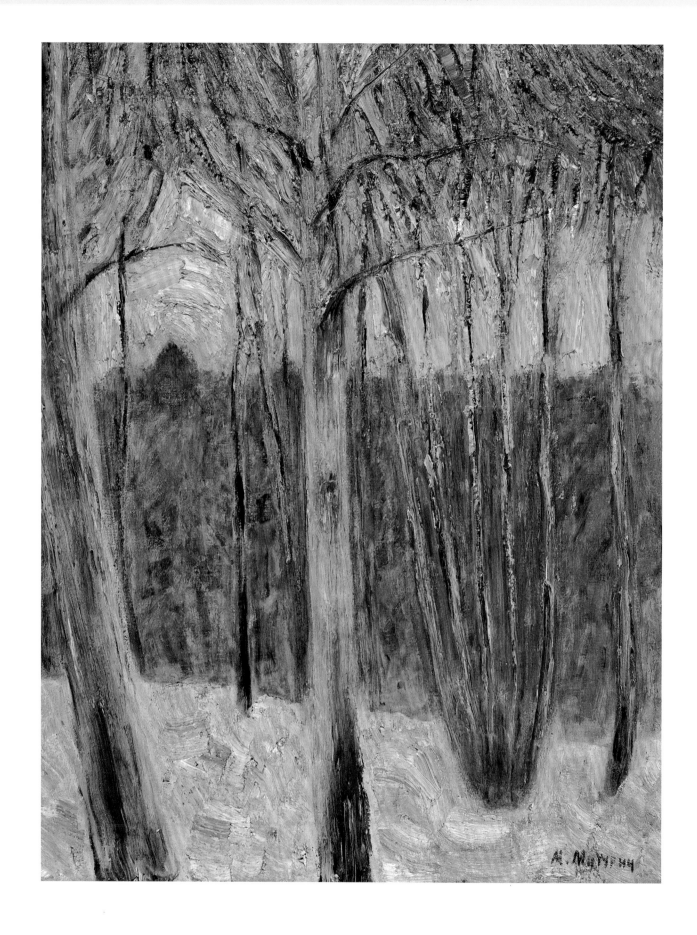

冬景 Зима/布面油画.Х.,М./80cm×60cm/1984

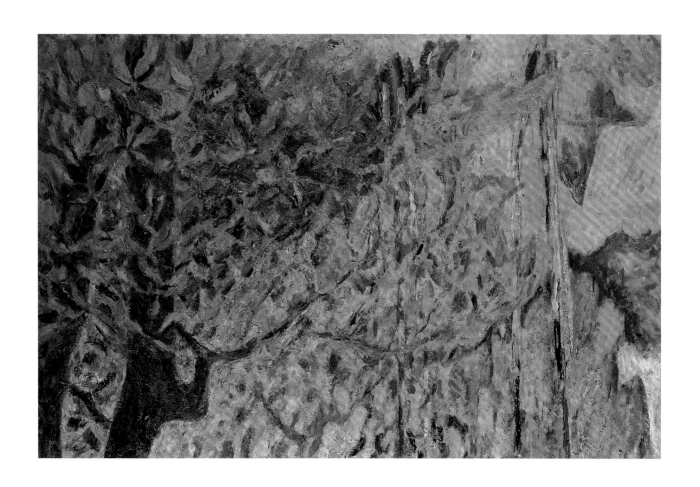

橡树　Дуб/布面油画.X.,M./100cm×150cm/1985

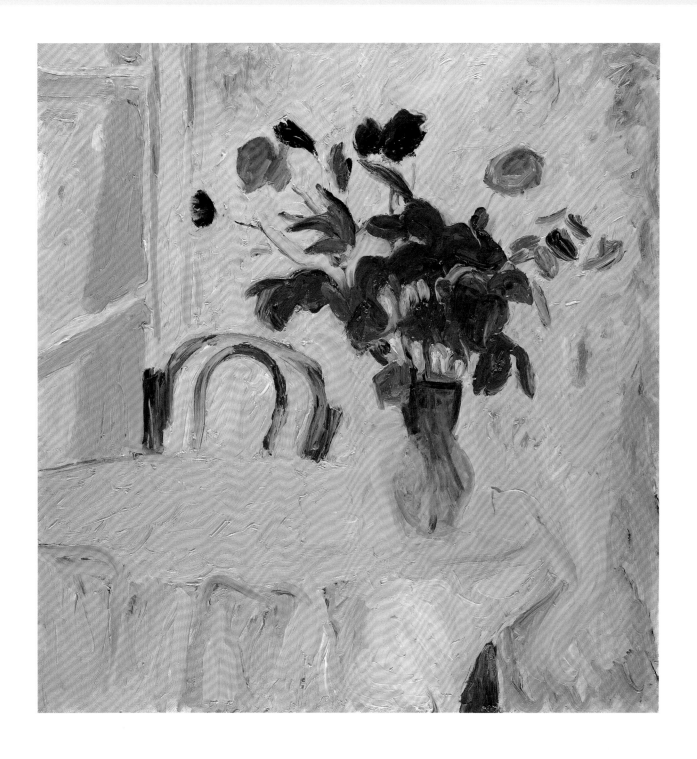

蓝色花瓶中的玫瑰　Розы в синем кувшине/布面油画.Х.,М./78cm×75cm/1985

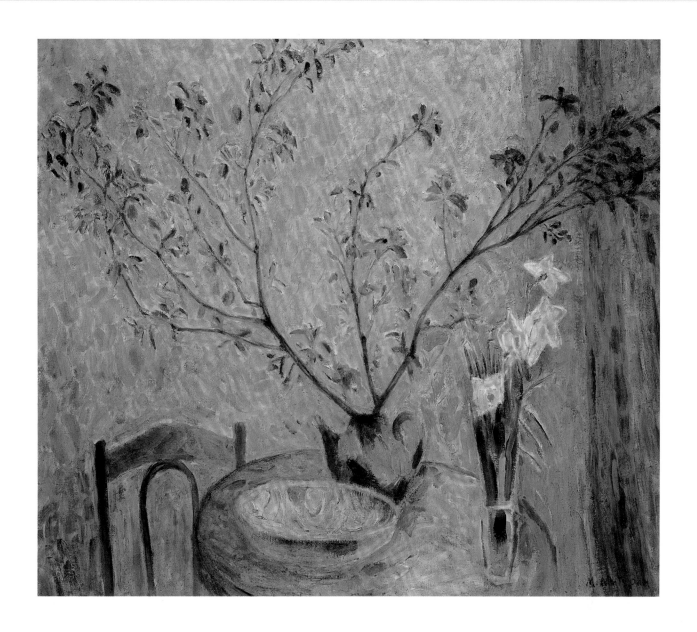

苹果树枝与水仙花　Ветка яблони и нарциссы/布面油画.X.,M./97cm×110cm/1985

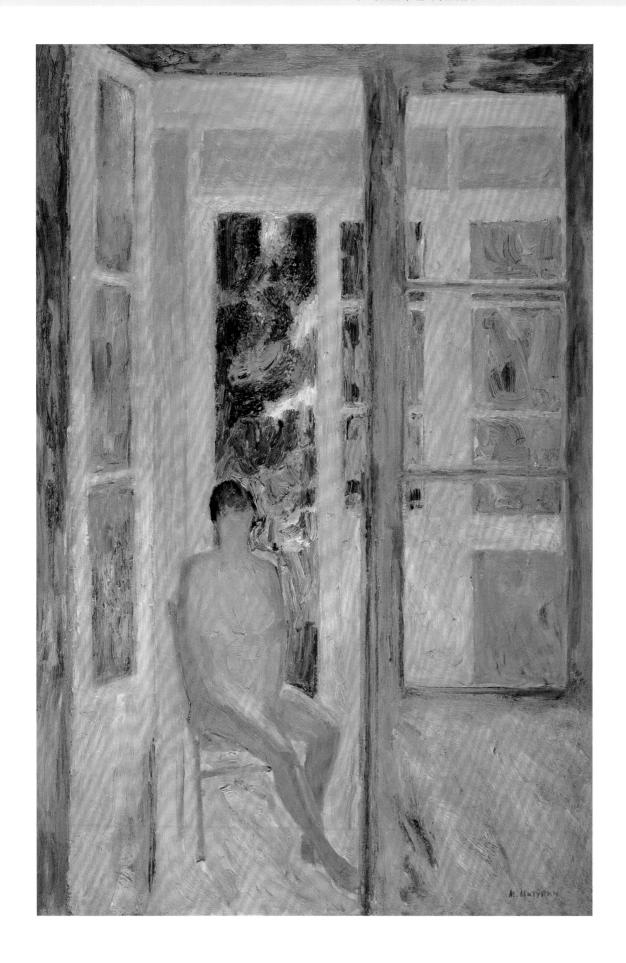

晴朗的日子 Светлый день/布面油画.X.,M./150cm×100cm/1985

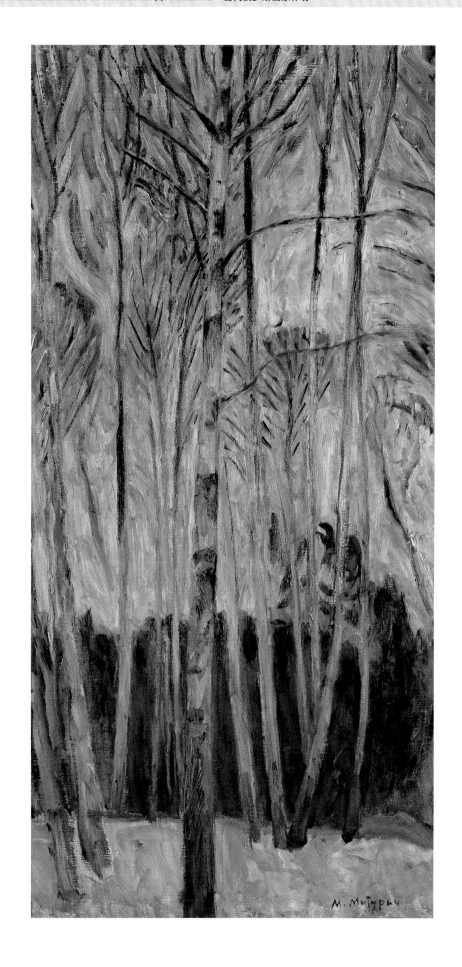

十一月 Ноябрь/布面油画.Х.,М./100cm×50cm/1987

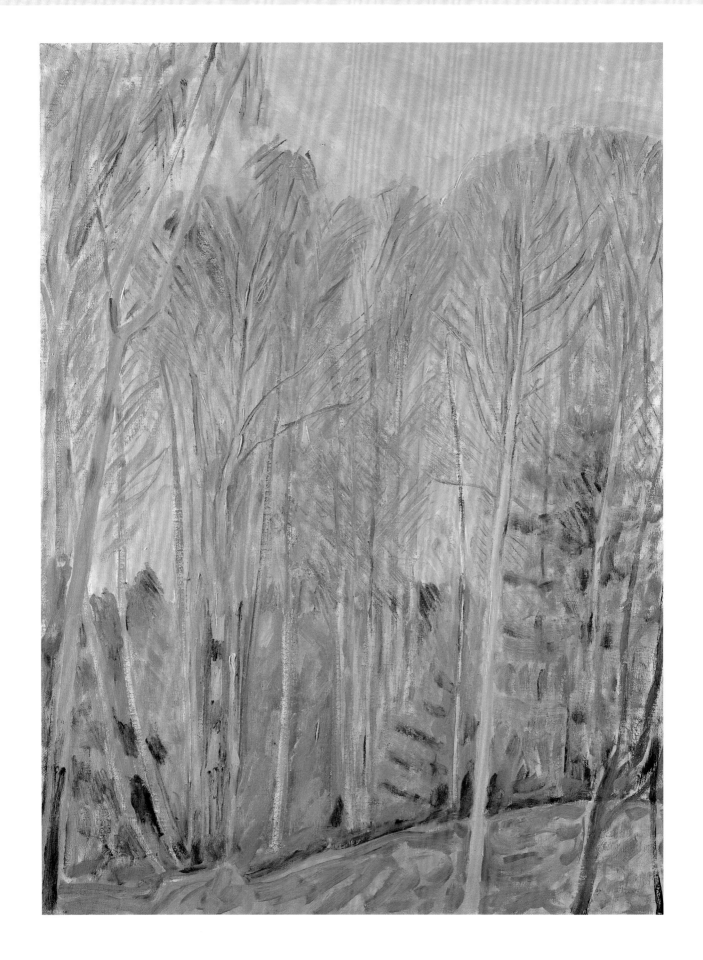

静谧 Тишина/布面油画.Х.,М./101cm×81cm/1988

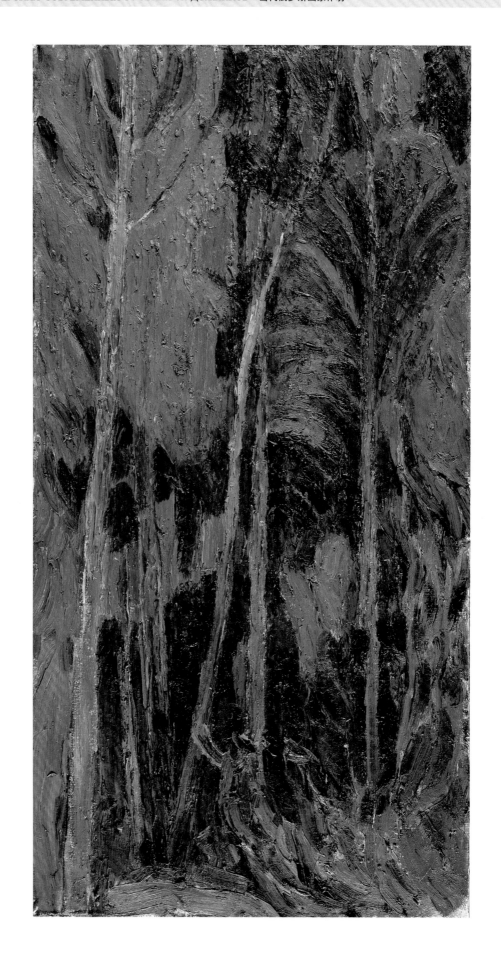

风天 Ветреный день/布面油画.X.,M./100cm×50cm/1988

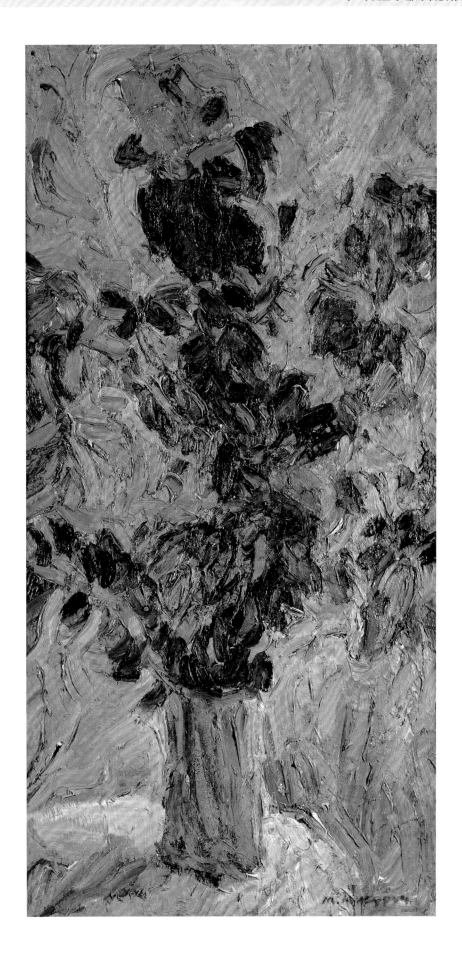

丁香 Сирень/布面油画.X.,M./100cm×50cm/1988

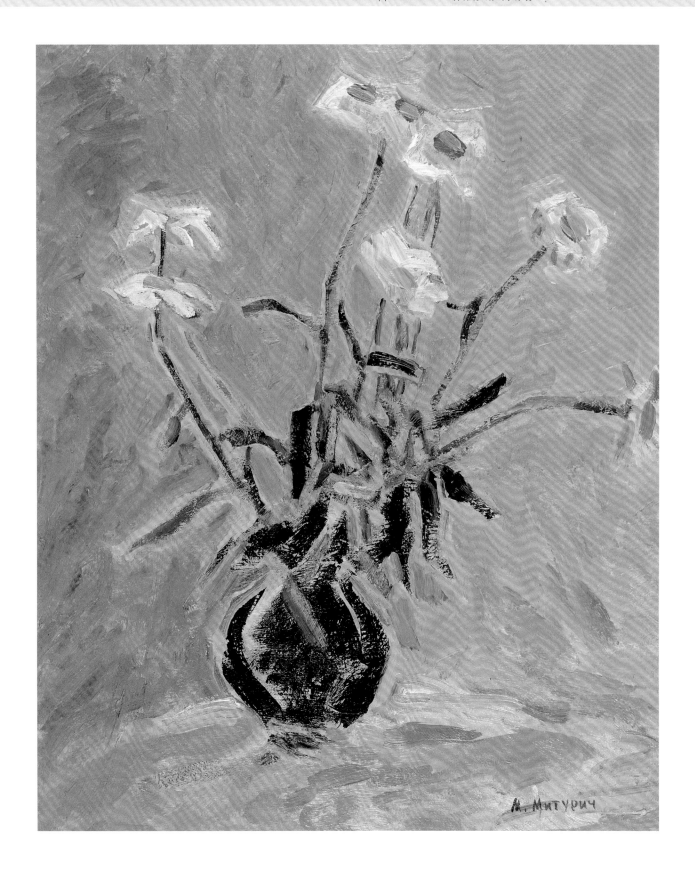

甘菊 Ромашка/布面油画.Х.,М./63cm×51cm/1988

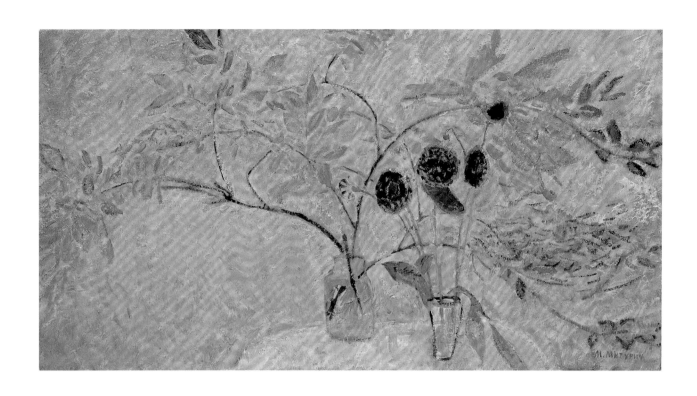

茉莉花与牡丹花　Жасмин и георгины/布面油画.Х.,М./75cm×140cm/1988

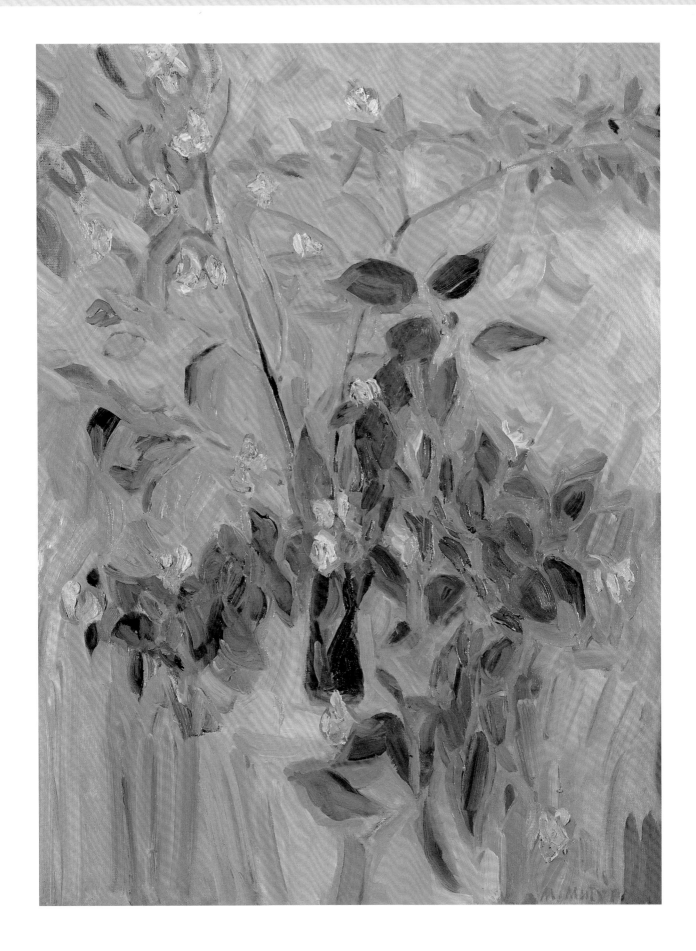

红色花瓶中的茉莉花 Жасмин в красном стакане/布面油画.Х.,М./80cm×61cm/1989

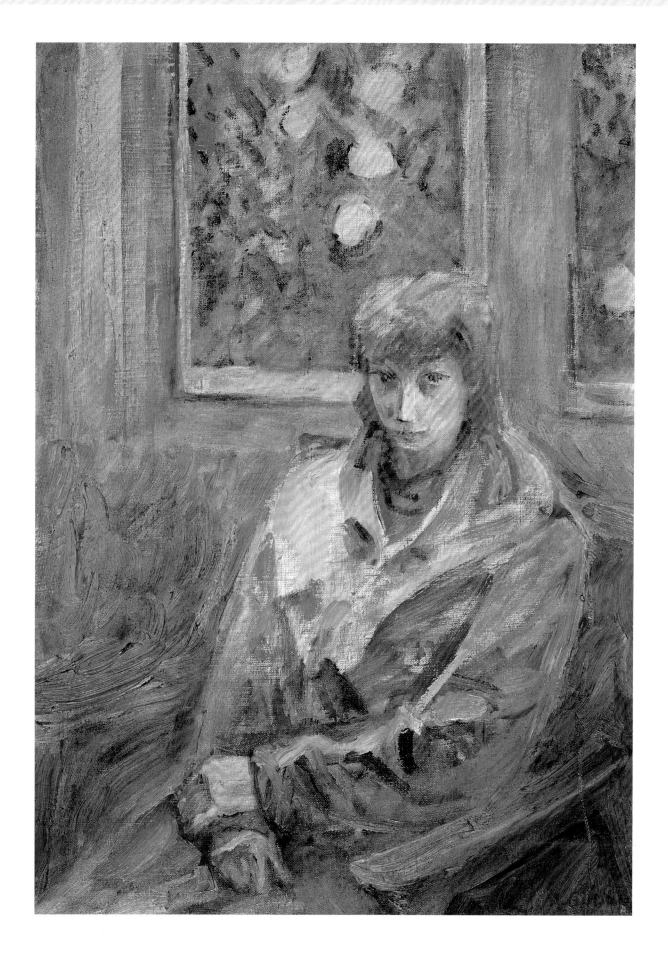

卡捷琳娜 Катерина/布面油画.Х.,М./70cm×50cm/1990

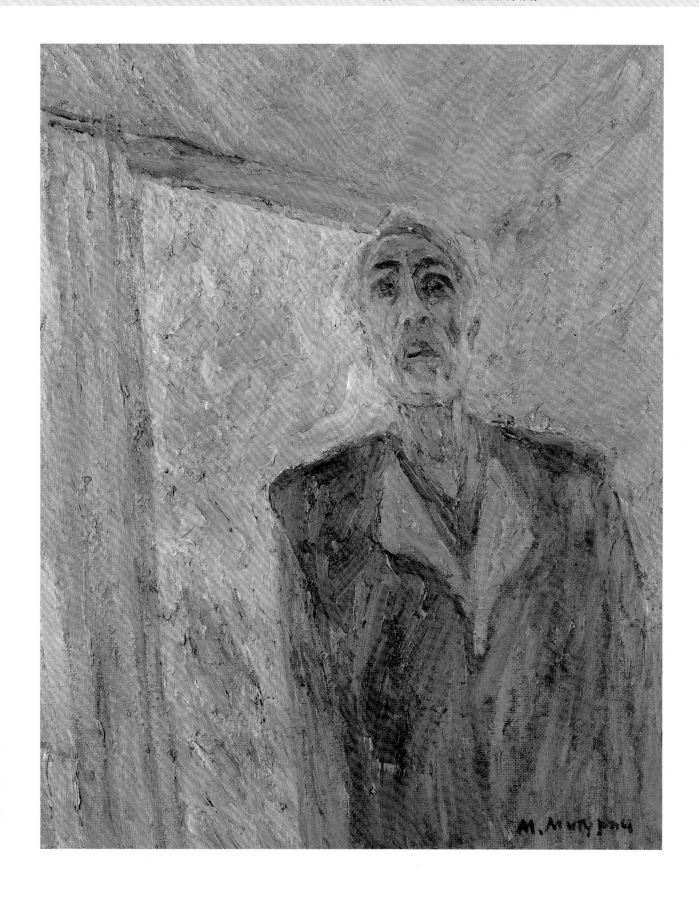

画家自画像 Автопортрет/布面油画.Х.,М./69cm×55cm/1990

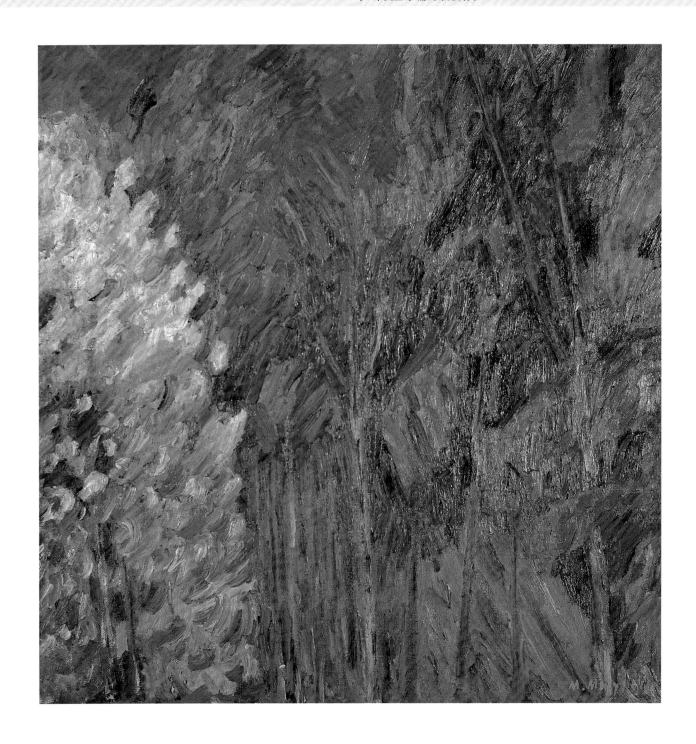

稠李花开 Цветёт черёмуха/布面油画.Х.,М./71cm×71cm/1990

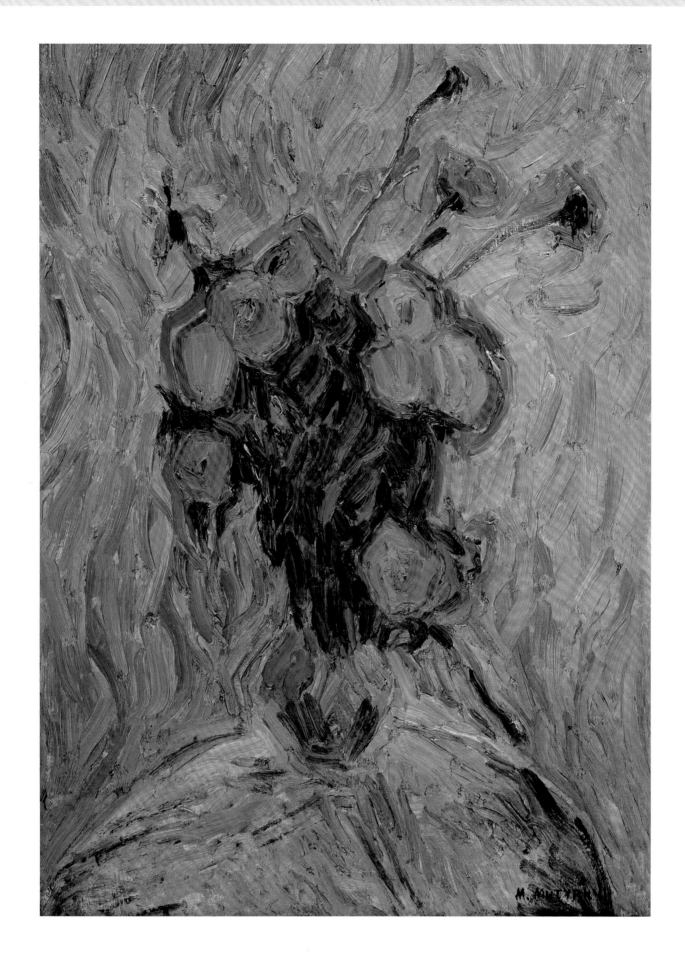

花束　Цветы/布面油画.X.,M./70cm×50cm/1990

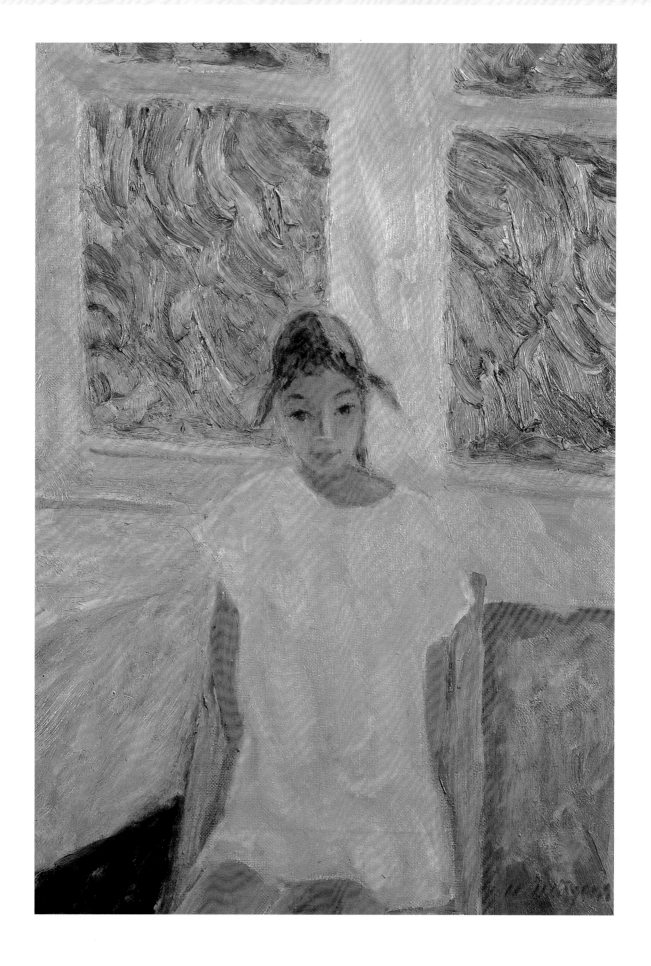

玛涅契卡 Манечка/布面油画.Х.,М./70cm×50cm/1991

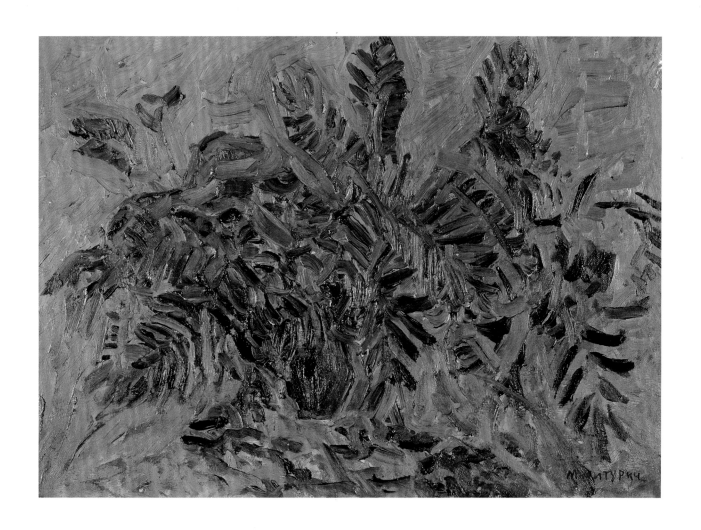

花楸果 Рябина/布面油画.Х.,М./50cm×70cm/1991

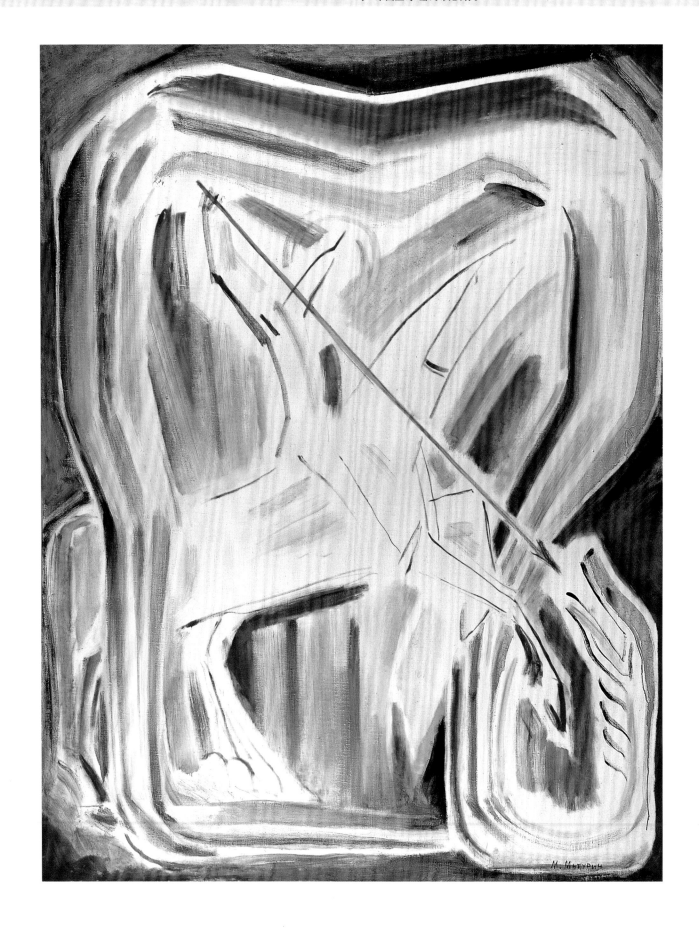

格奥尔吉·波别多诺谢茨 Георгий Победоносец/布面油画.Х.,М./171cm×130cm/1992

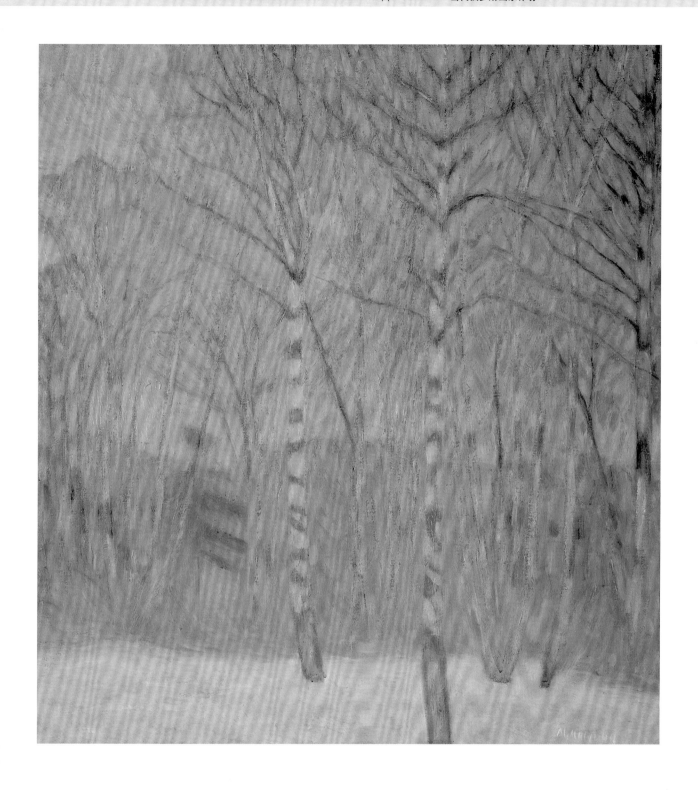

雾 Туман/布面油画.Х.,М./130cm×120cm/1992

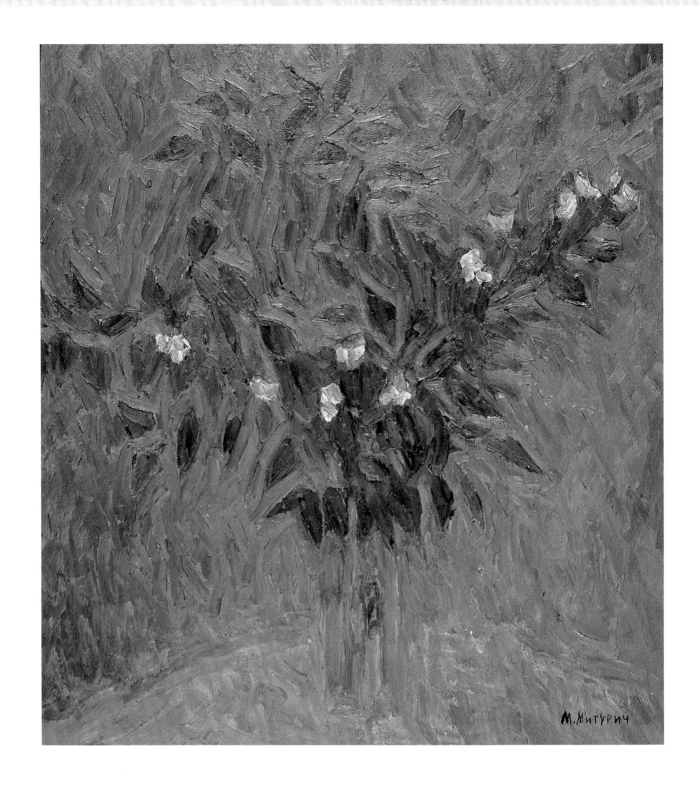

傍晚的茉莉花　Вечерний жасмин/布面油画.X.,M./64cm×70cm/1992

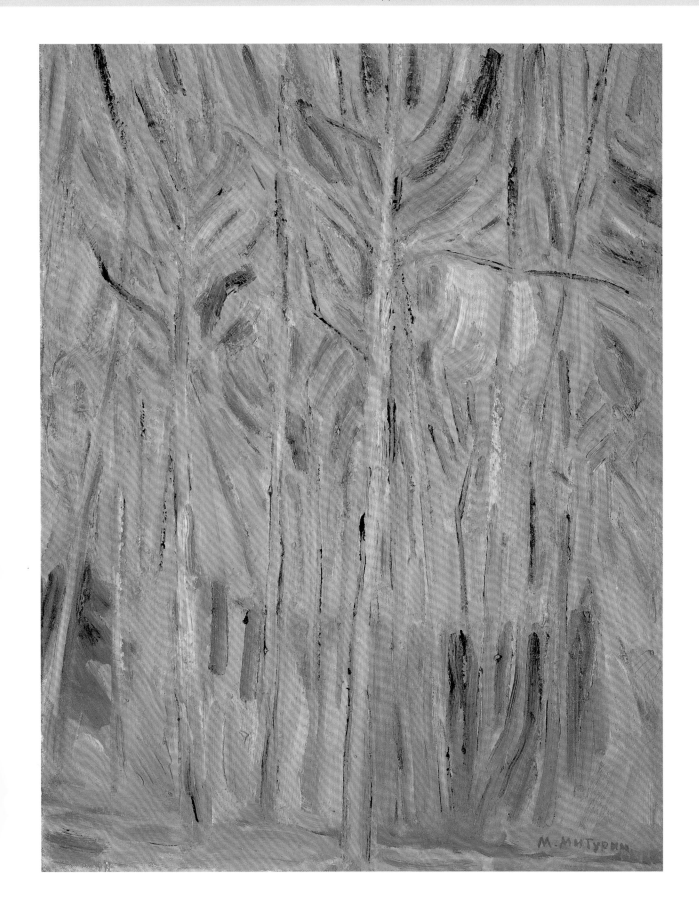

春天的白桦 Весенние берёзы/布面油画.Х.,М./73cm×57cm/1992

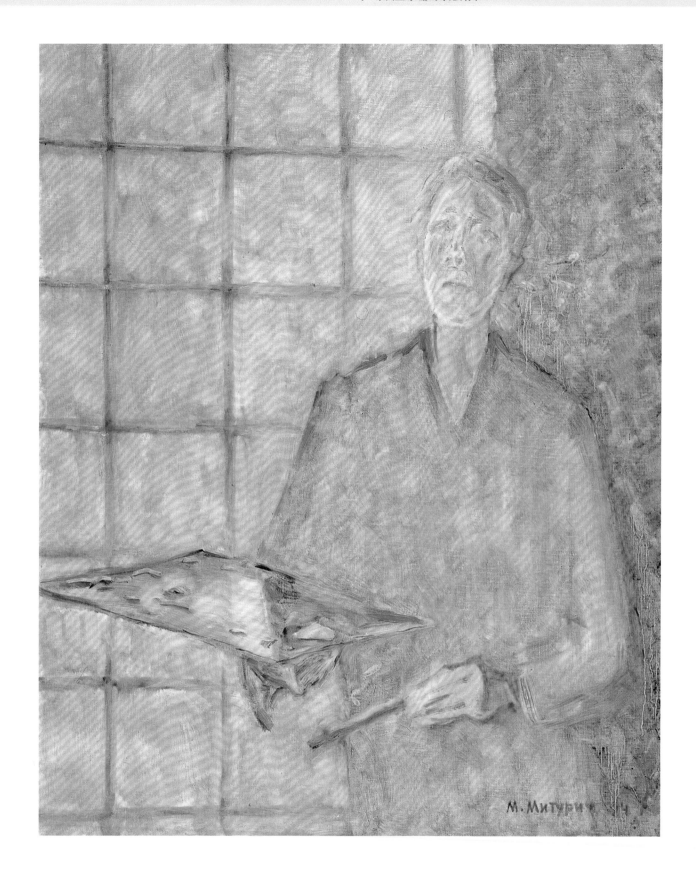

画家自画像　Автопортрет/布面油画.X.,M./65cm×53cm/1994

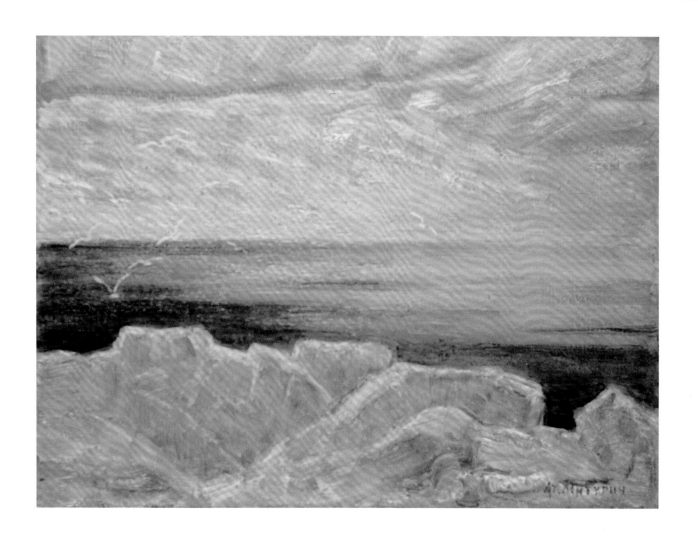

里海岸边 Берег Каспийского моря/布面油画.Х.,М./60cm×80cm/1994

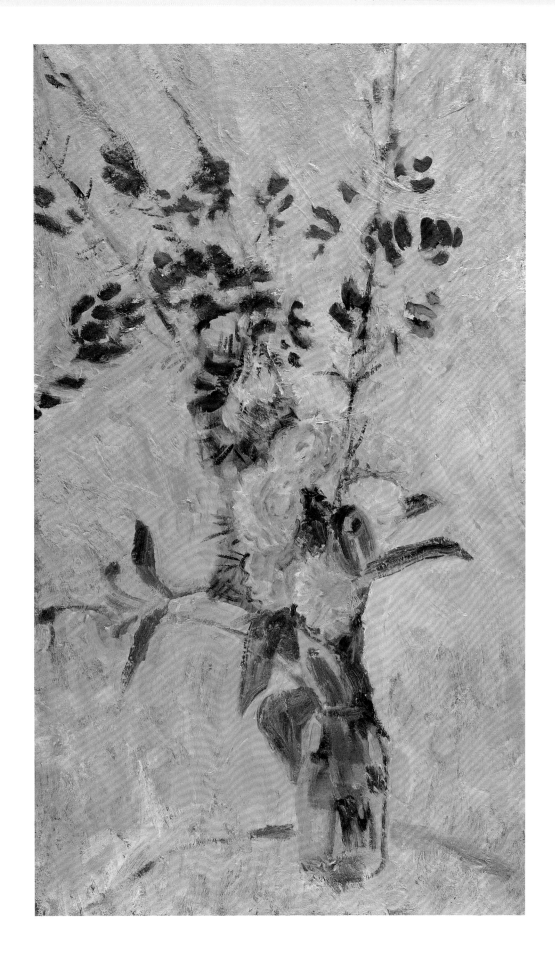

玫瑰花 Розовые цветы/布面油画.X.,M./90cm×50cm/1995

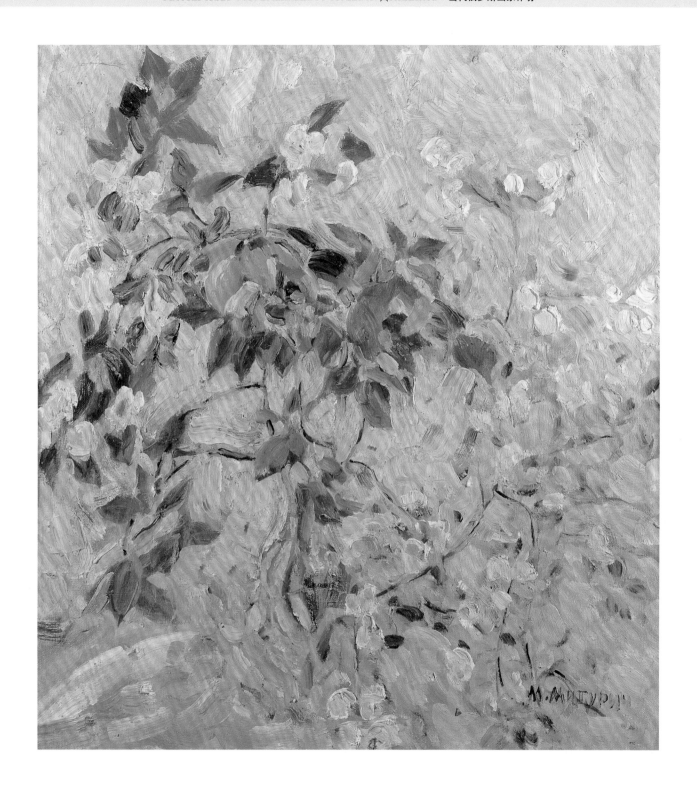

茉莉花香 Жасмин/布面油画.Х.,М./65cm×58cm/1995

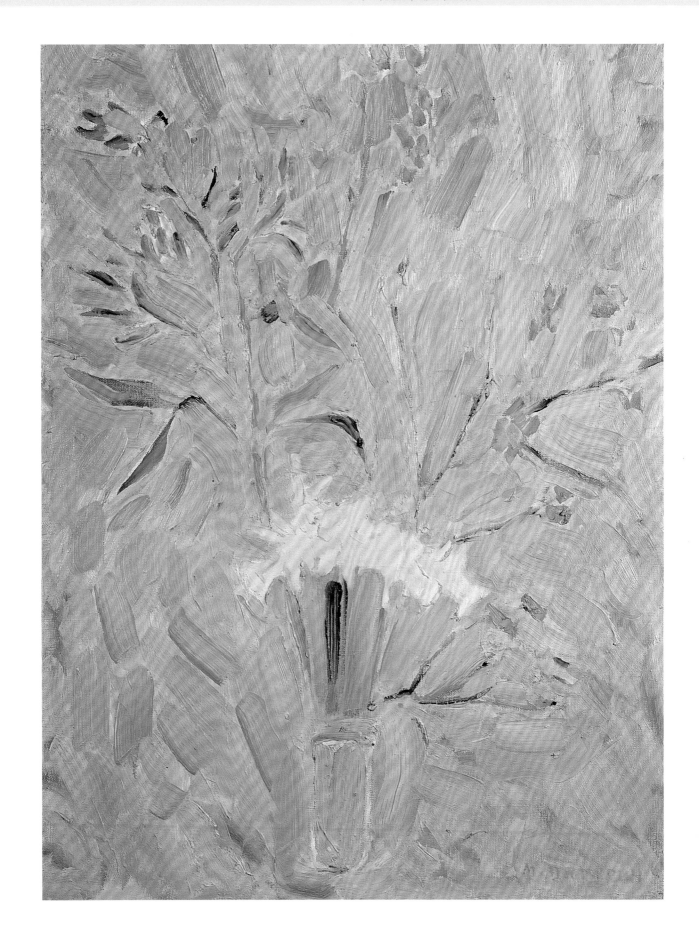

黄色水仙花 Жёлтые нарциссы/布面油画.Х.,М./80cm×59cm/1995

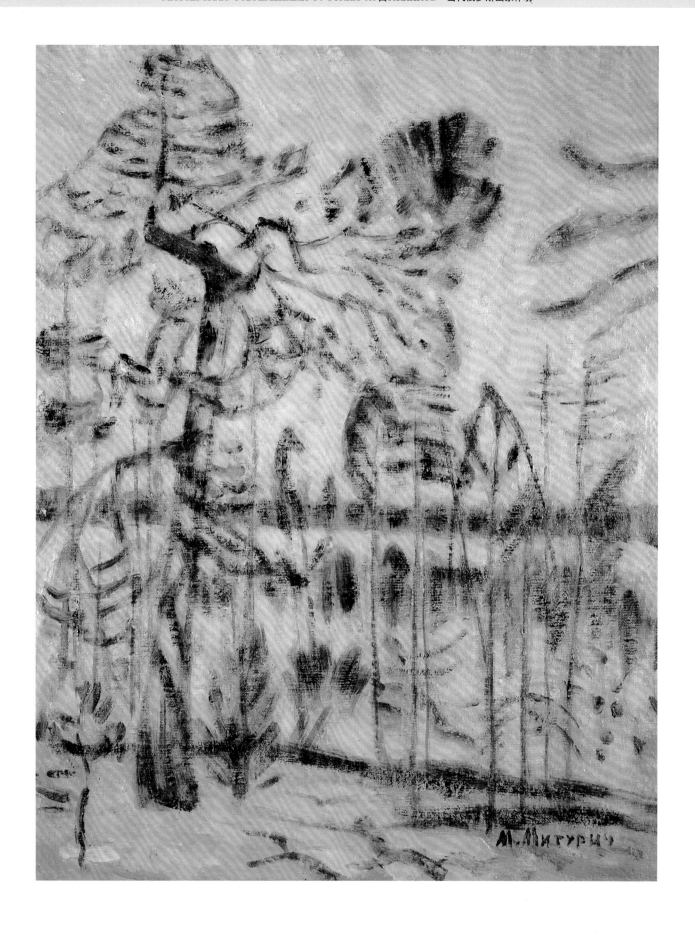

白海边　У Белого моря/布面油画.Х.,М./90cm×70cm/1995

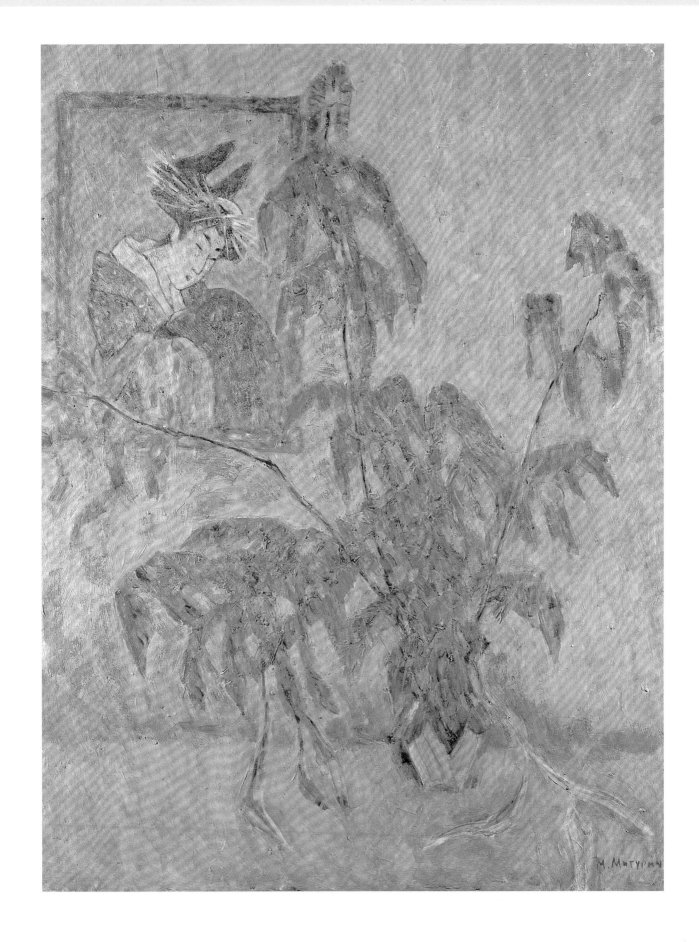

室内植物 Комнатное растение/布面油画.X.,M./128cm×110cm/1995

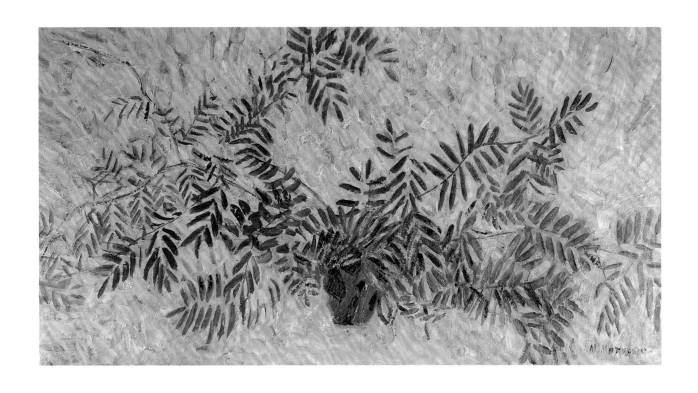

花楸果树枝 Ветка рябины/布面油画.Х.,М./76cm×141cm/1995

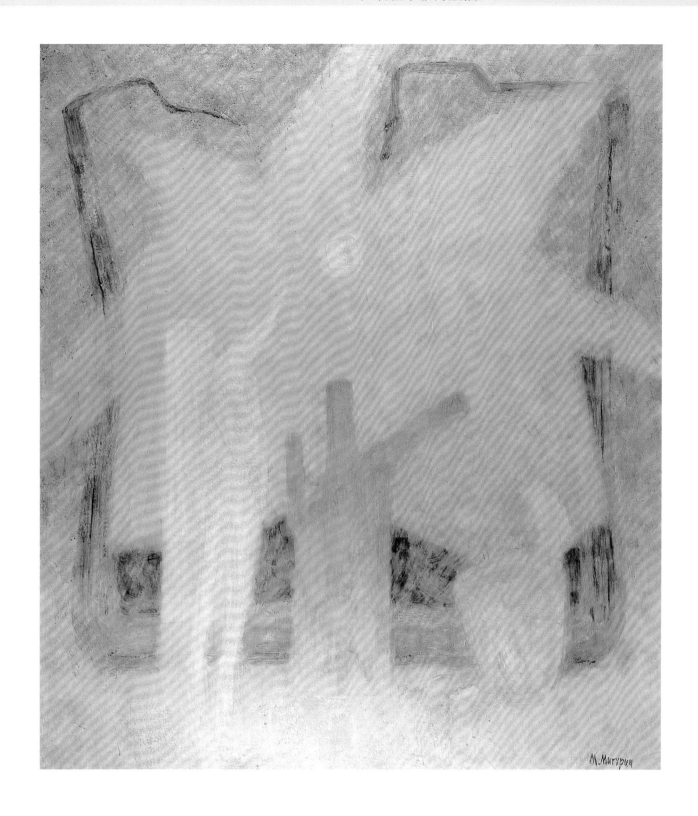

极乐之时　Золотой век/布面油画.Х.,М./170cm×150cm/1995

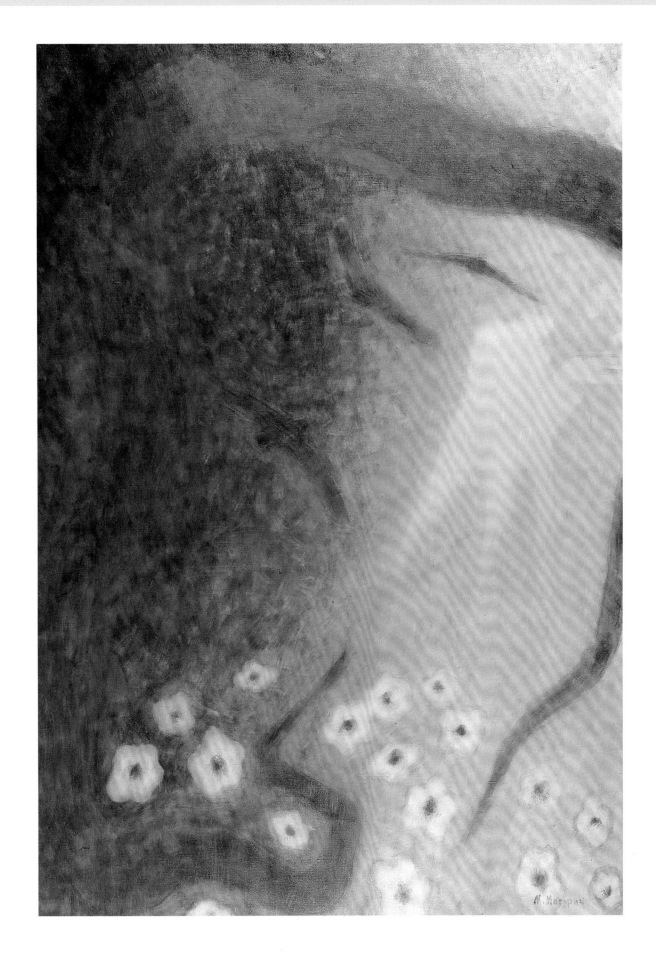

被驱逐的亚当与夏娃 Изгнание/布面油画.Х.,М./166cm×116cm/1995

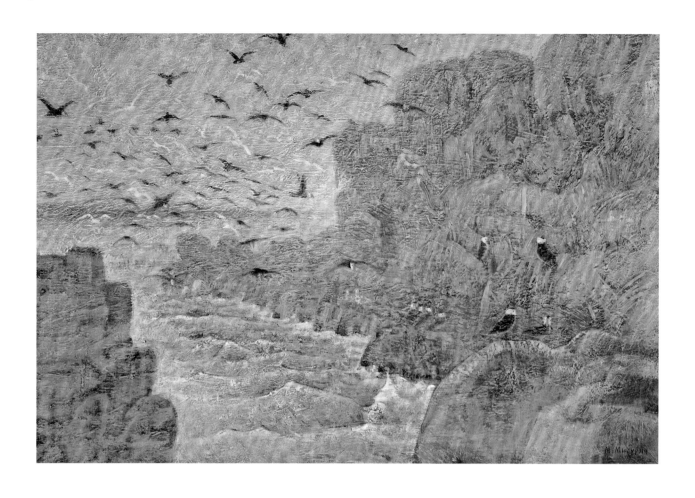

白令海峡 Островок в Беринговом море/布面油画.Х.,М./100cm×150cm/1995

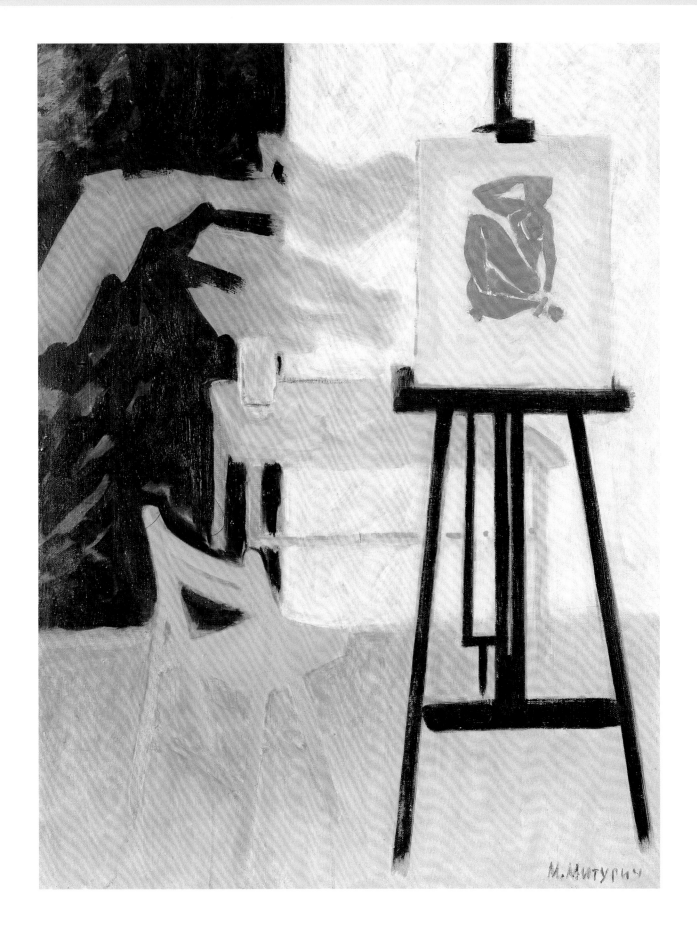

画家画室 В мастерской/布面油画.Х.,М./90cm×69cm/1996

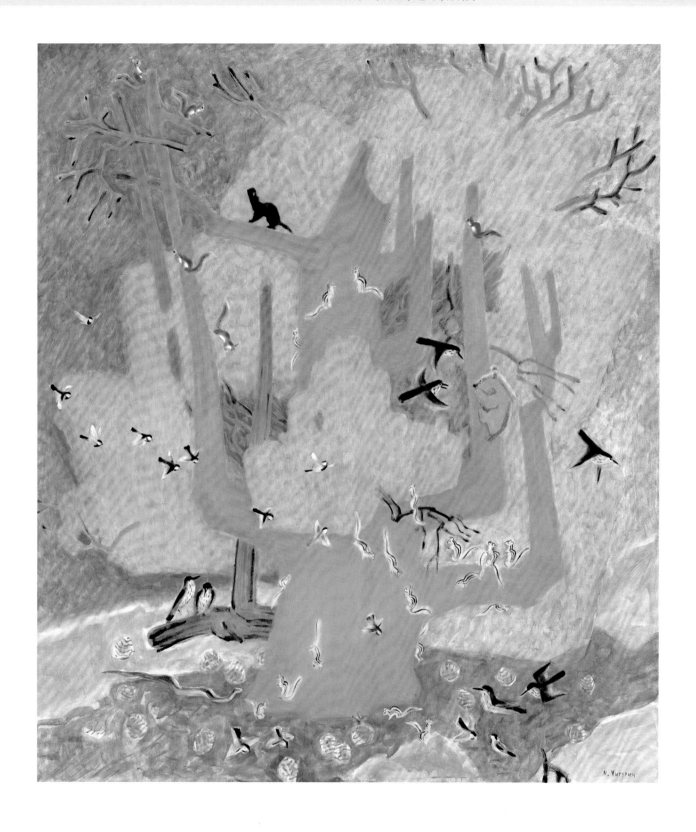

雪松 Кедр/布面油画.Х.,М./170cm×150cm/1996

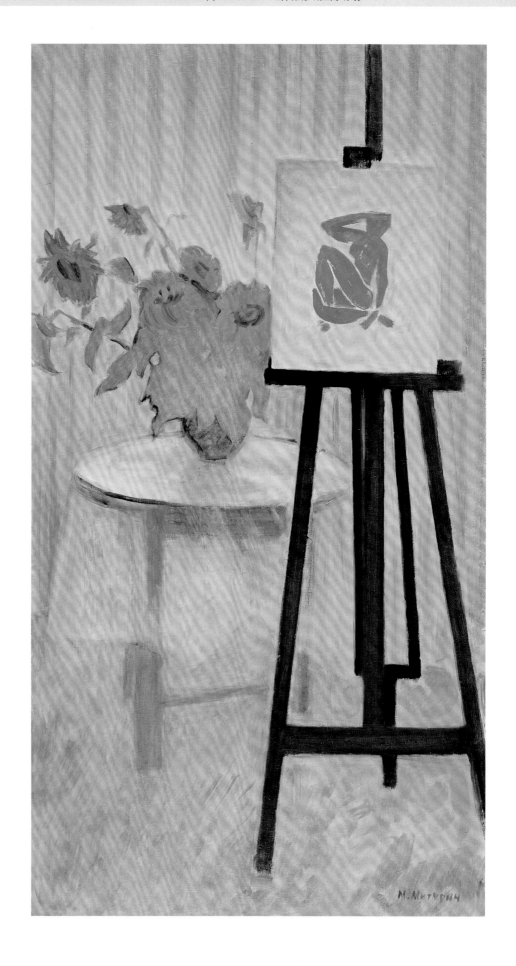

夏日的静物 Летний натюрморт/布面油画.Х.,М./140cm×75cm/1996

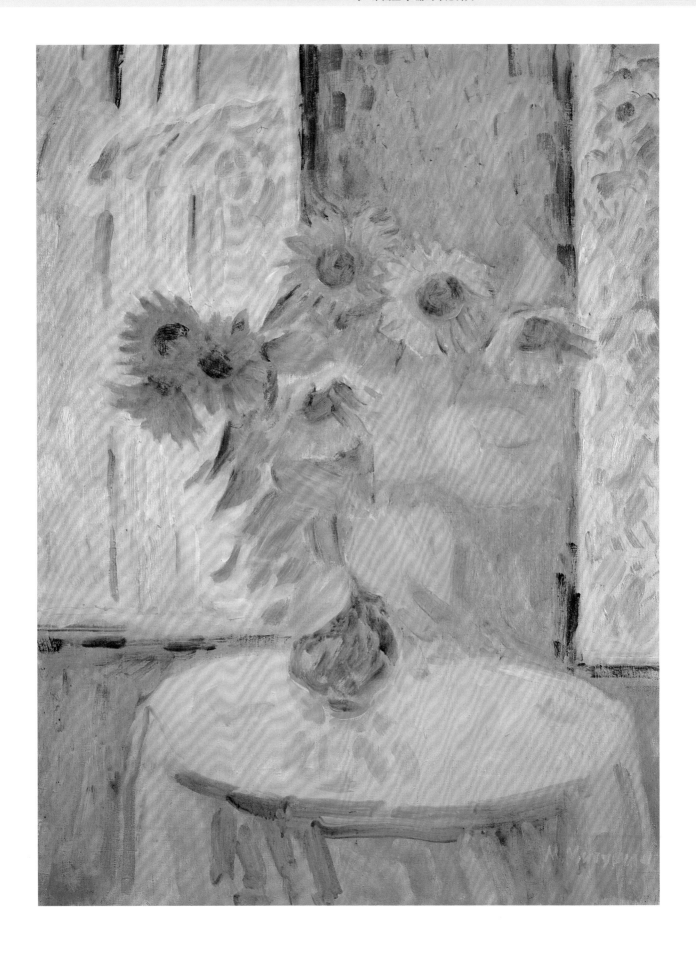

向日葵 Подсолнуха/布面油画.X.,M./100cm×74cm/1996

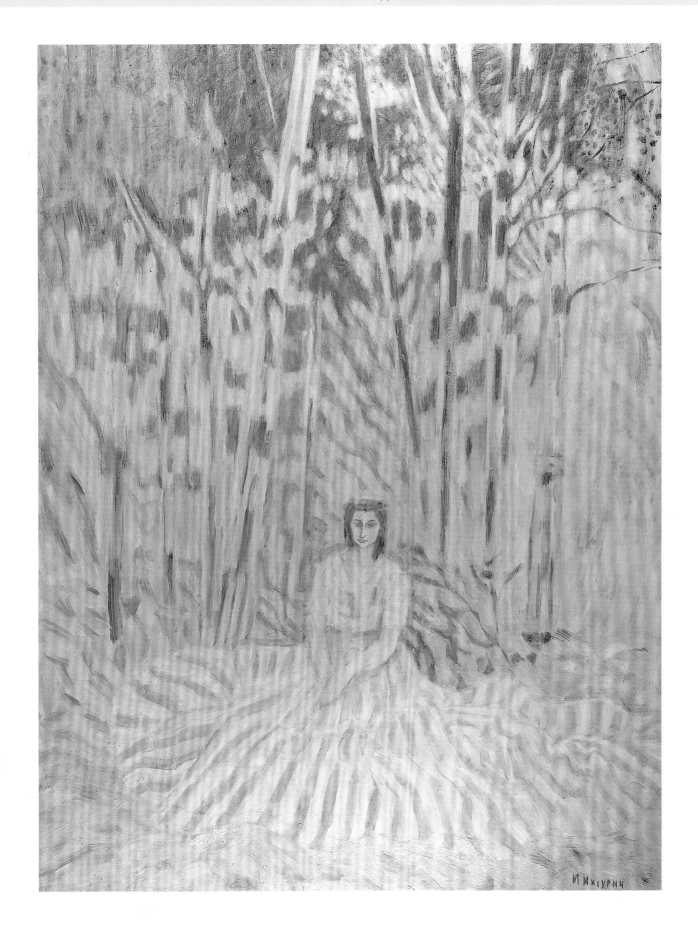

传统服装 Старинное платье/布面油画.X.,M./170cm×130cm/1997

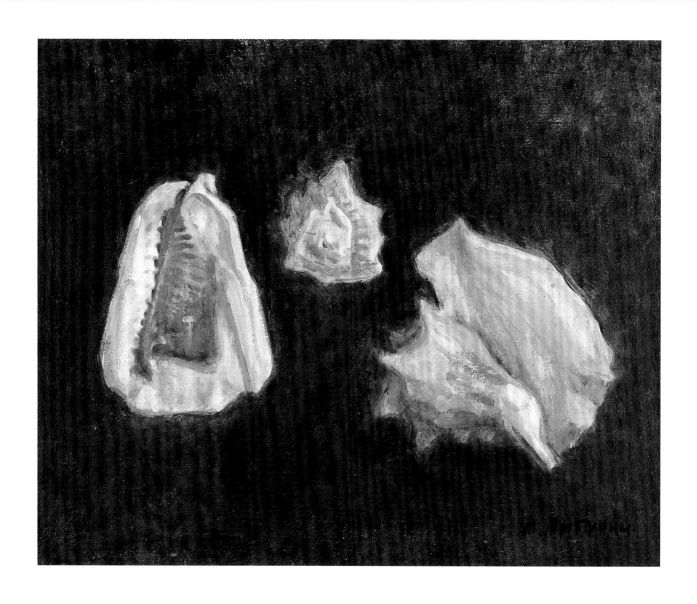

深色背景中的贝壳 Раковины на тёмном фоне/布面油画.Х.,М./50cm×61cm/1997

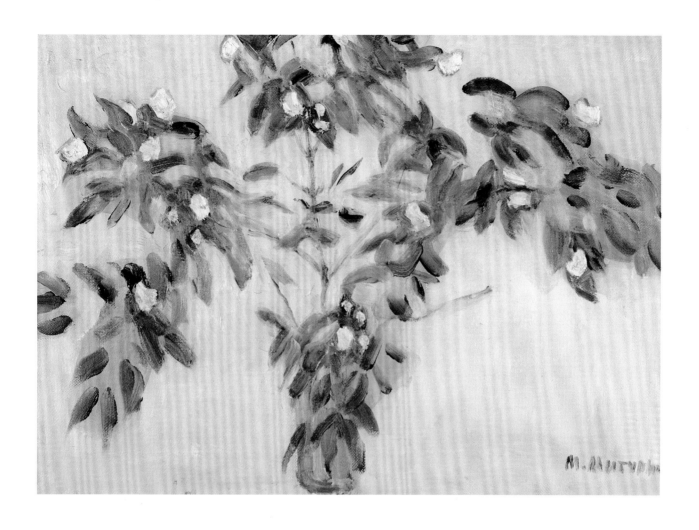

茉莉花 Жасмин/布面油画.Х.,М./80cm×70cm/1997

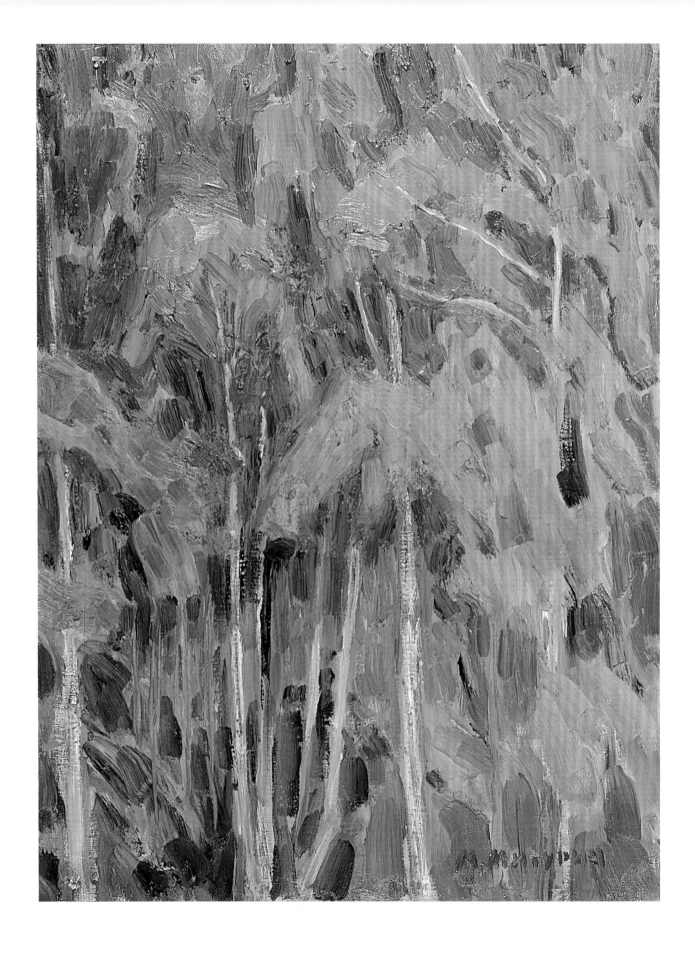

晴朗的日子　Ясный день/布面油画.Х.,М./80cm×60cm/1998

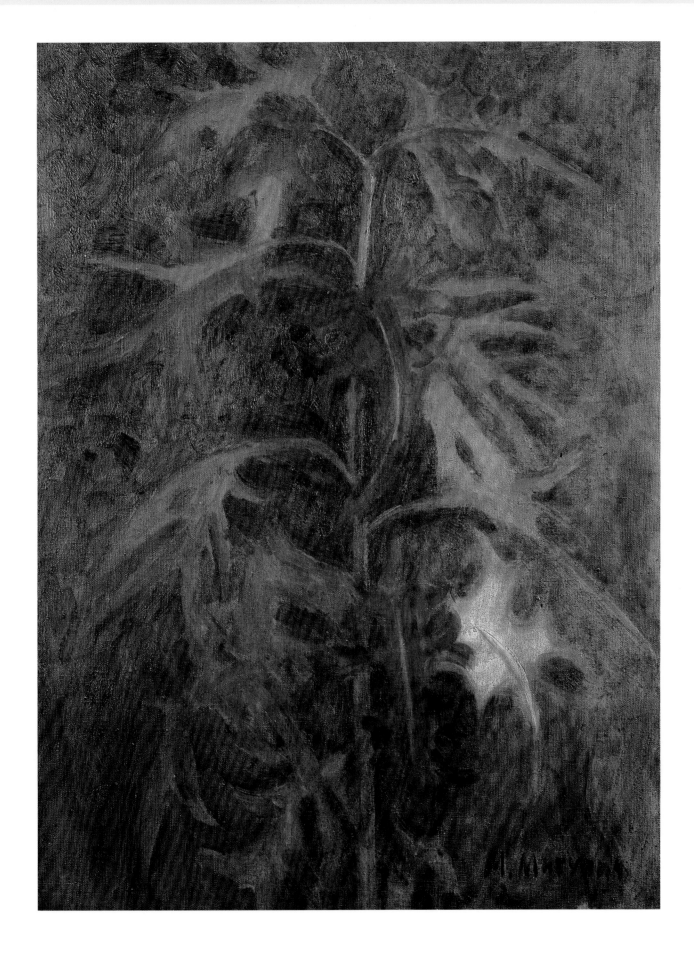

绿色的铁蒺藜　Зелёная колючка/布面油画.X.,M./80cm×60cm/1998

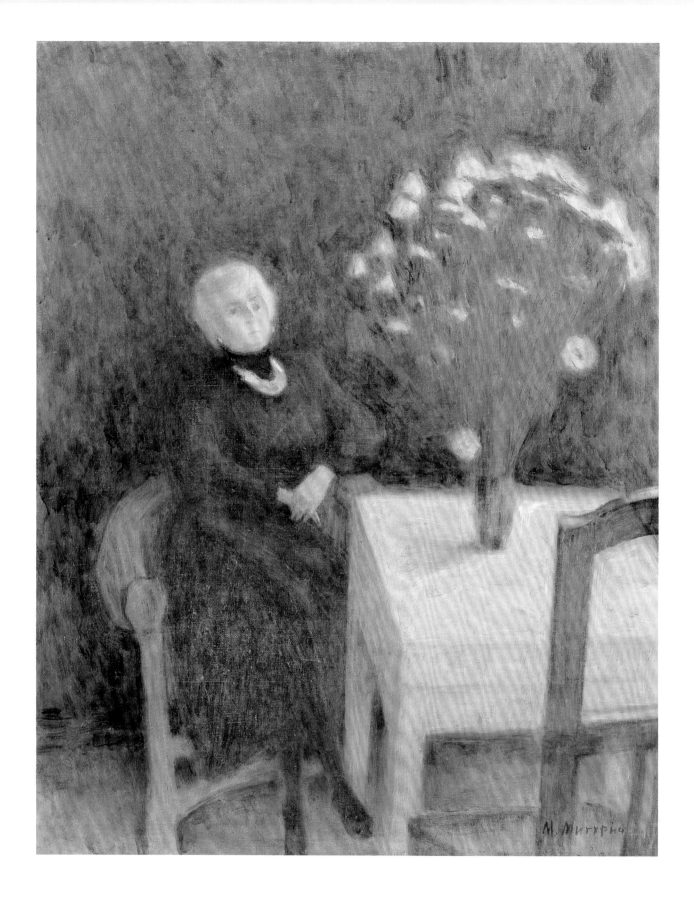

玛丽娅·切戈达耶娃肖像 Портрет Марии Чегодаевой/布面油画.Х.,М./100cm×80cm/1998

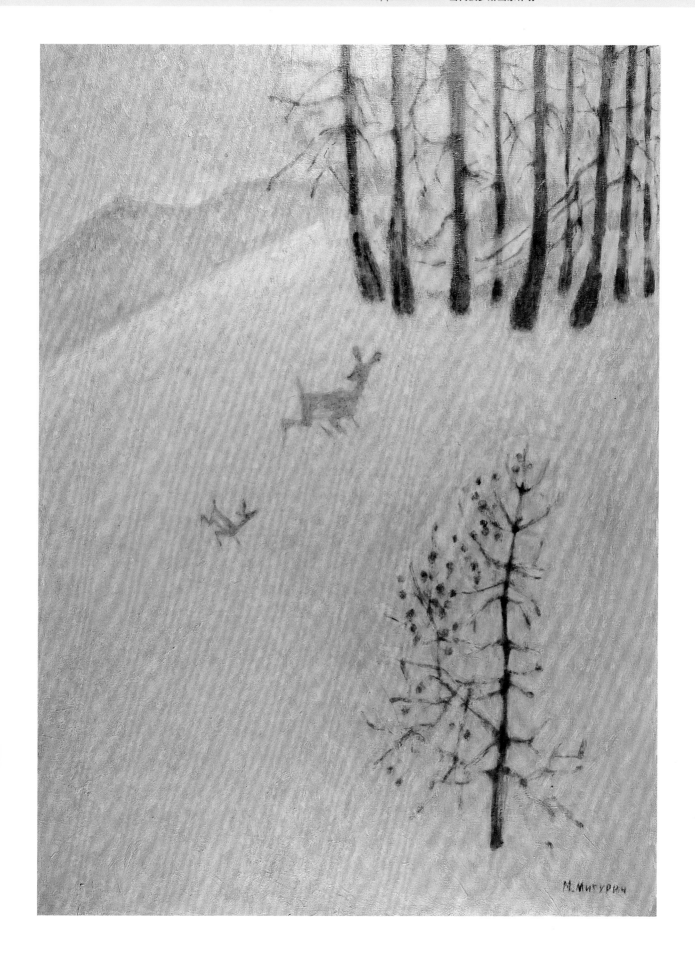

萨颜岭风光 В Саянах/布面油画.Х.,М./170cm×125cm/1998

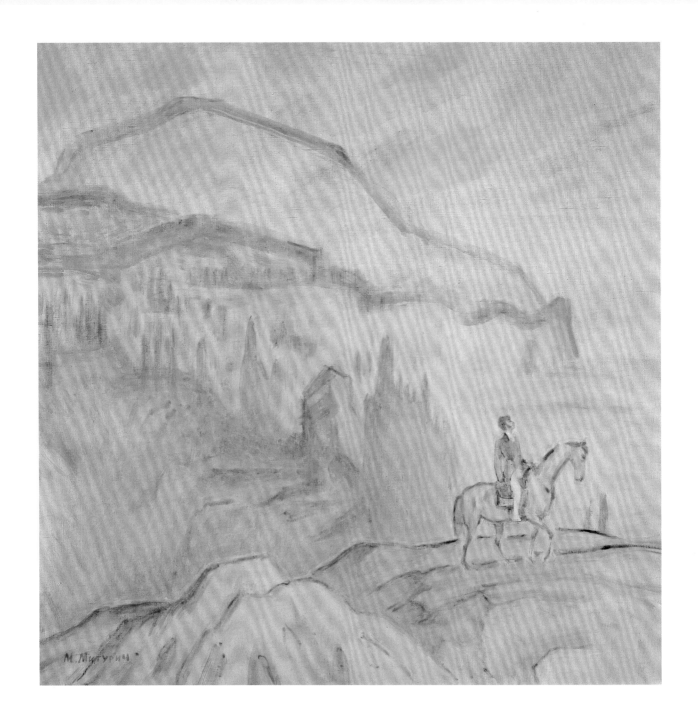

普希金在古尔祖夫 Пушкин в Гурзуфе/布面油画.Х.,М./100cm×100cm/1998

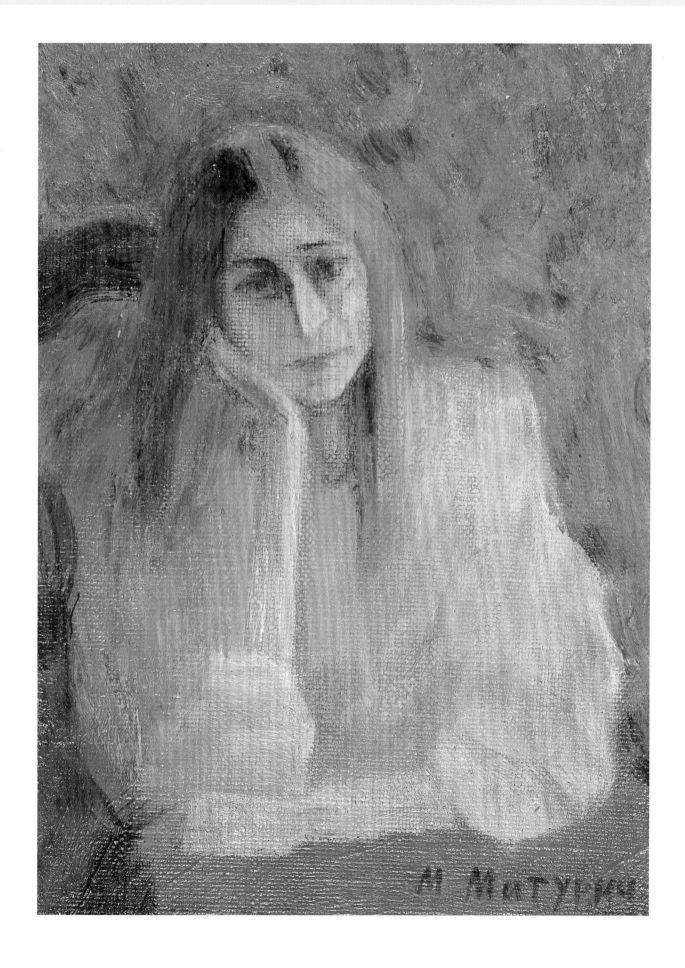

伤心 Печаль/布面油画.X.,M./37cm×26cm/1998

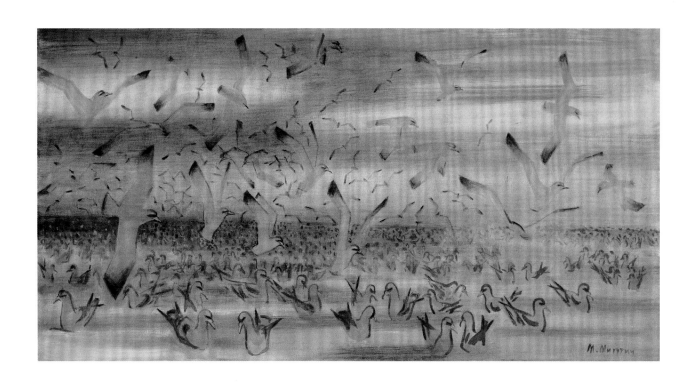

海鸟 Морские птицы/布面油画.Х.,М./70cm×135cm/1999

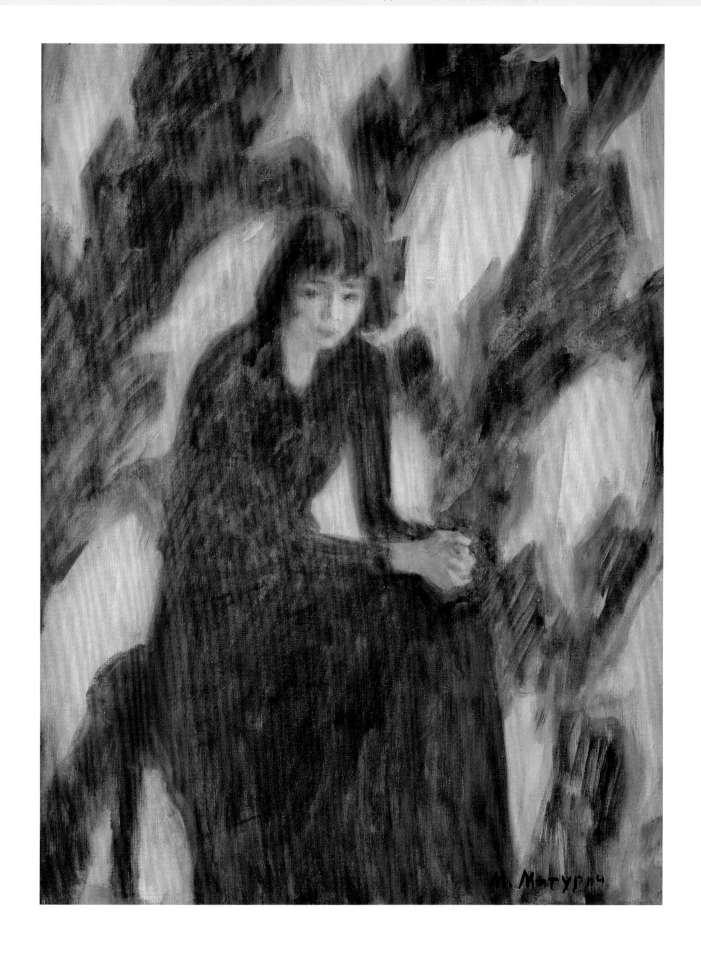

外孙女肖像 Портрет внучки/布面油画.Х.,М./100cm×70cm/1999

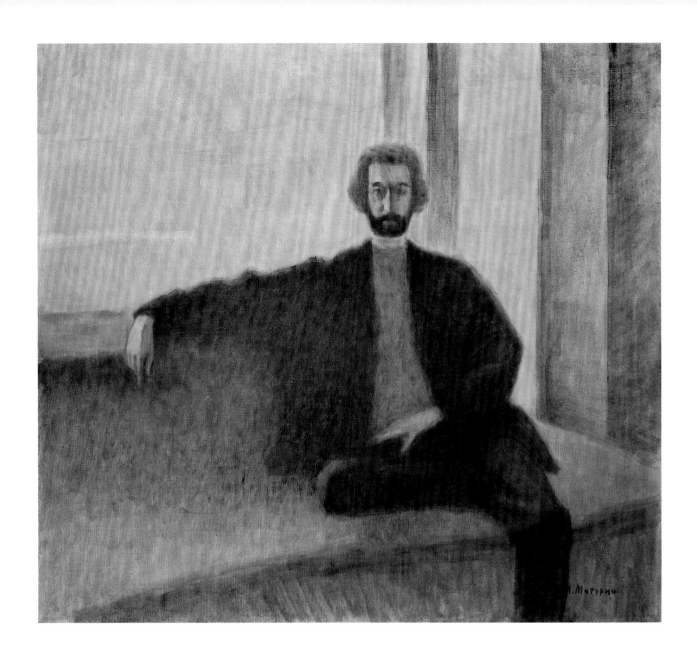

演员肖像 Портрет артиста/布面油画.Х.,М./84cm×92cm/1999

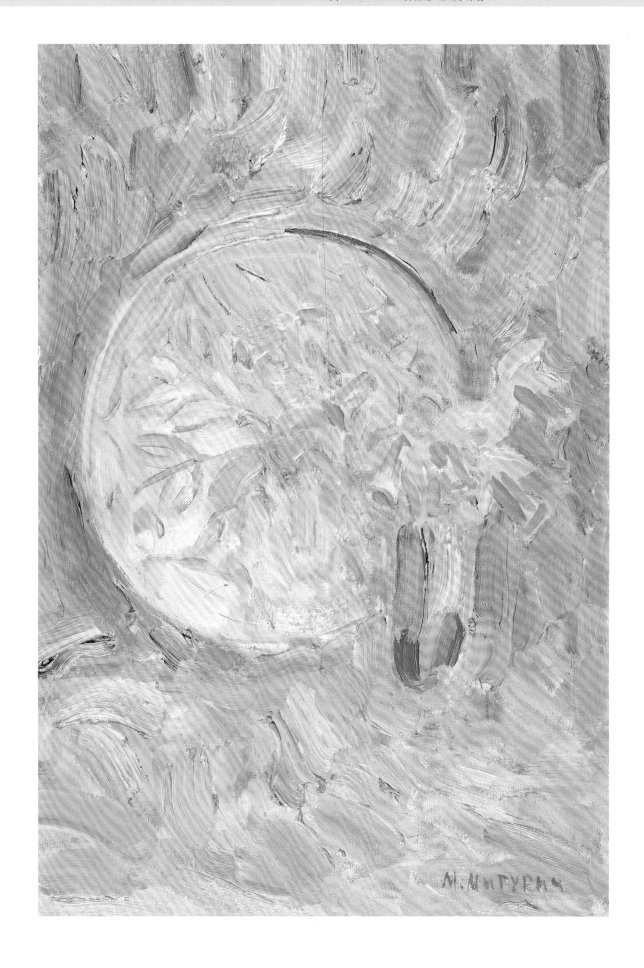

水仙花 Нарциссы/布面油画.Х.,М./70cm×50cm/1999

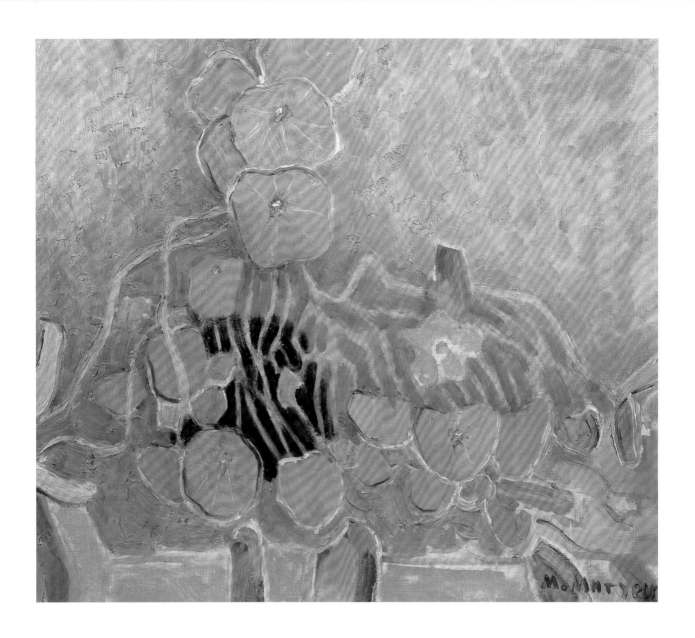

金莲花 Настурции/布面油画.Х.,М./70cm×80cm/1999

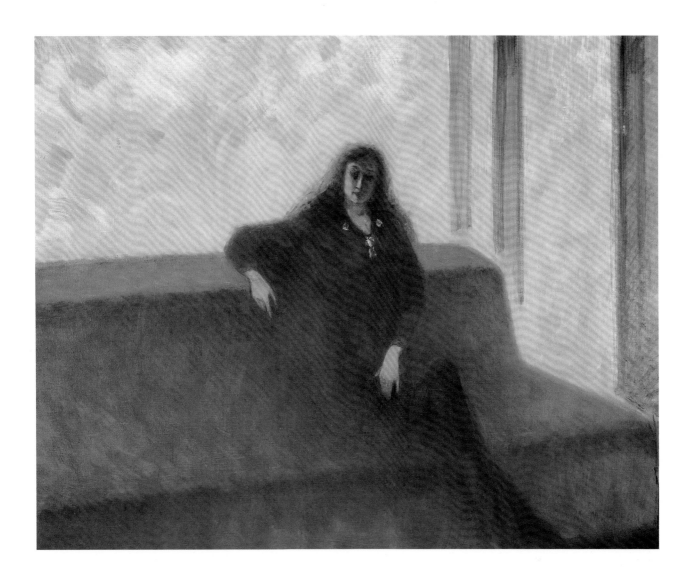

窗外的严寒　У морозного окна/布面油画.Х.,M./80cm×100cm/1999

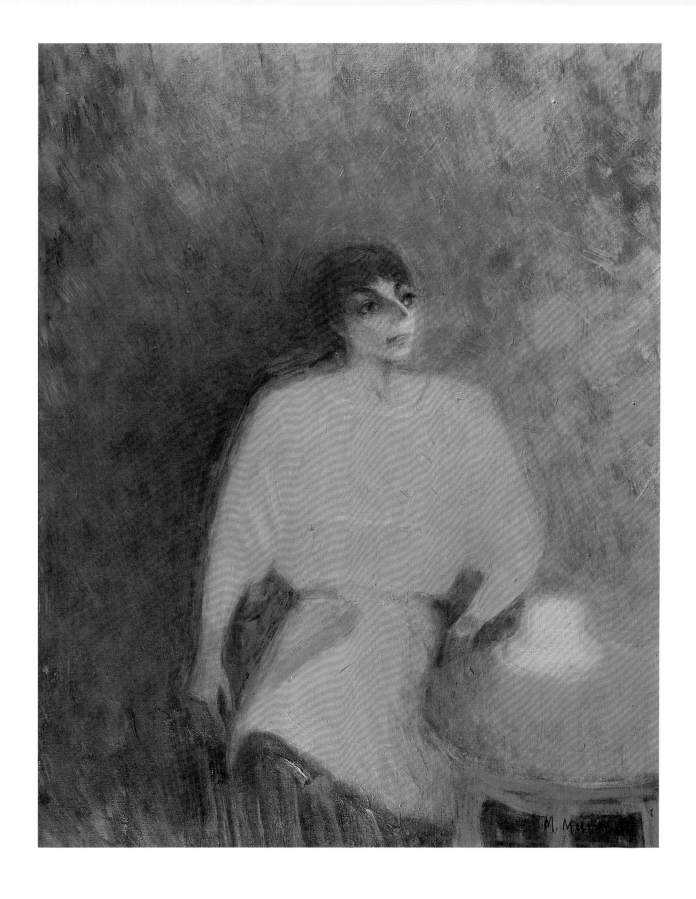

穿白色服装的女人 Серебристое платье/布面油画.X.,M./100cm×80cm/1999

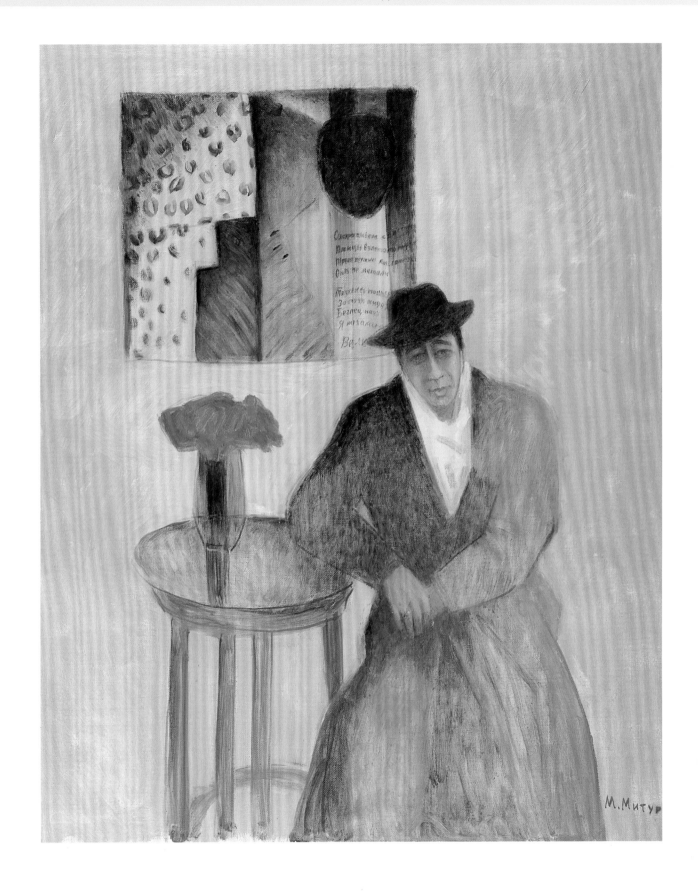

诗人肖像 Портрет поэта/布面油画.X.,M./113cm×90cm/2000

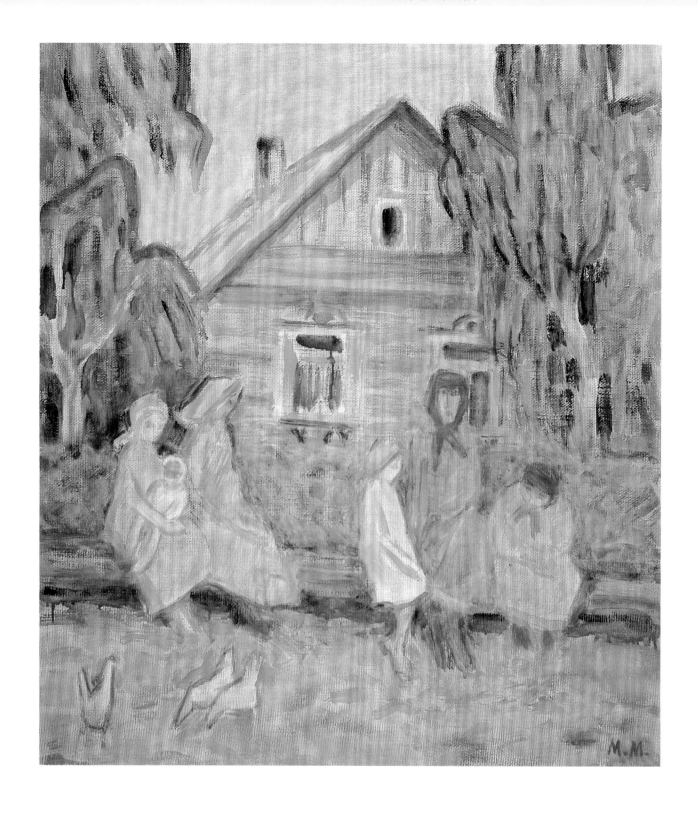

乡村的傍晚 Вечер в деревне/布面油画.X.,M./80cm×70cm/2001

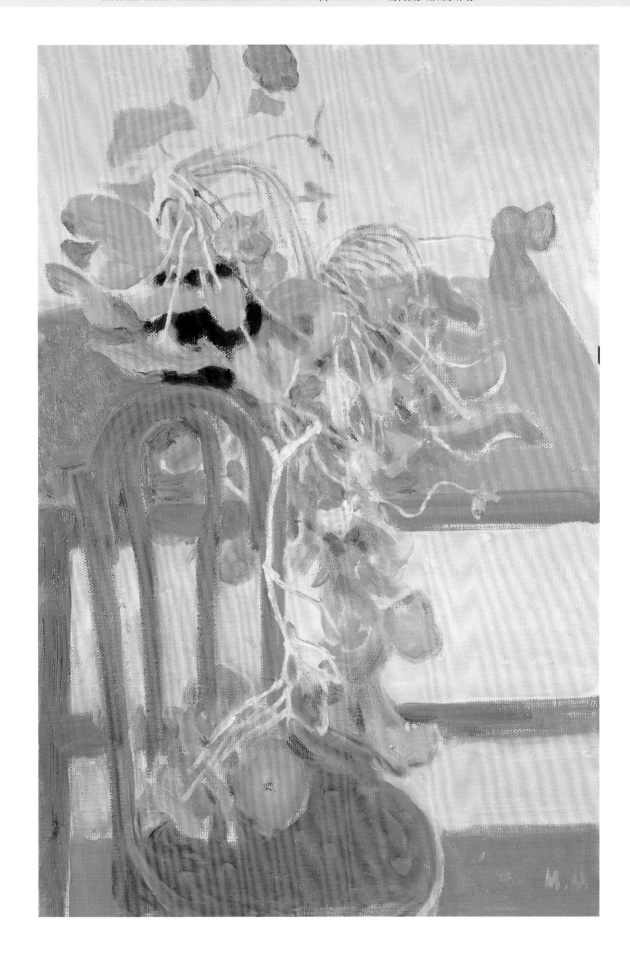

红椅子 Натюрморт с красным стулом/布面油画.X.,M./90cm×60cm/2001

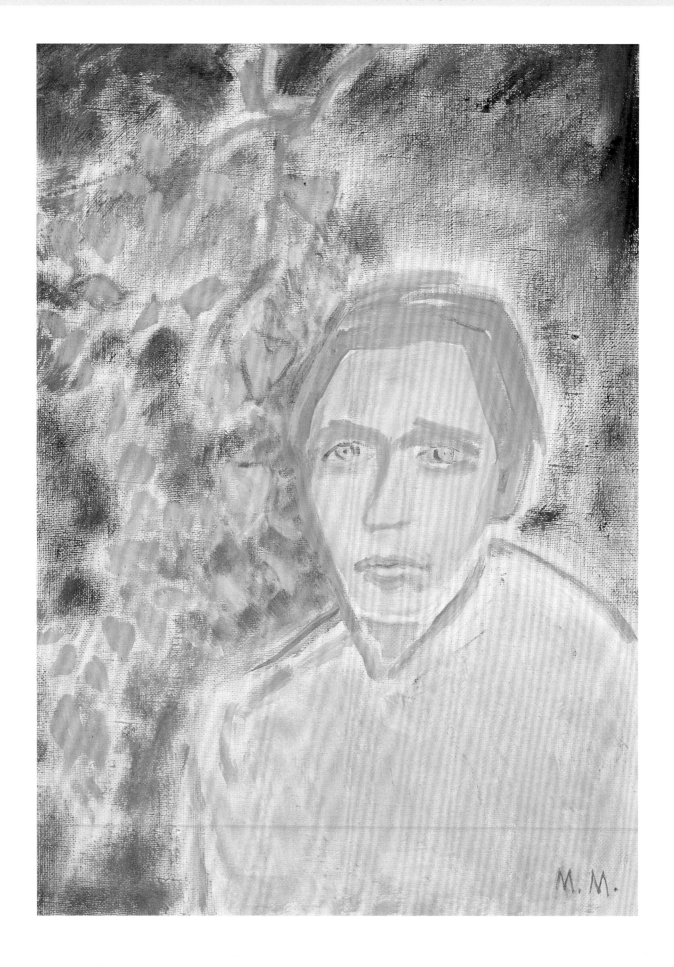

诗人 Поэт/布面油画.Х.,М./70cm×50cm/2001

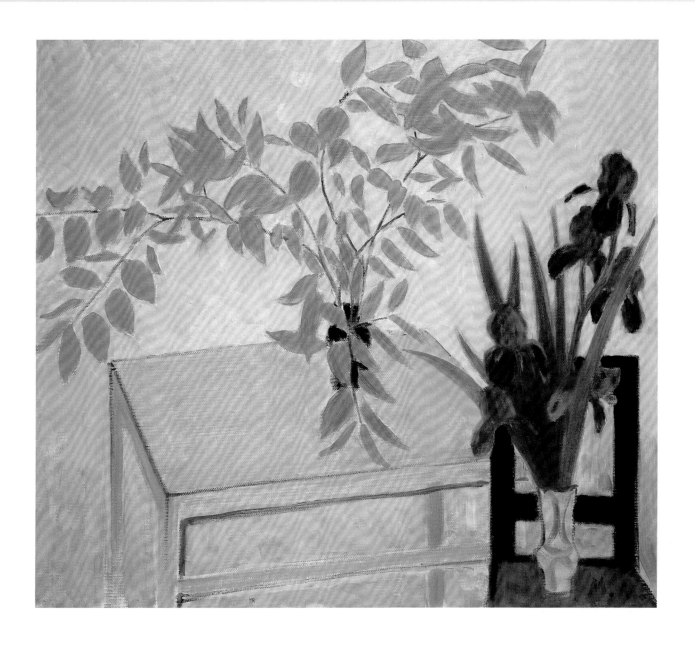

白色背景中的静物　Натюрморт на белом фоне/布面油画.Х.,М./80cm×90cm/2001

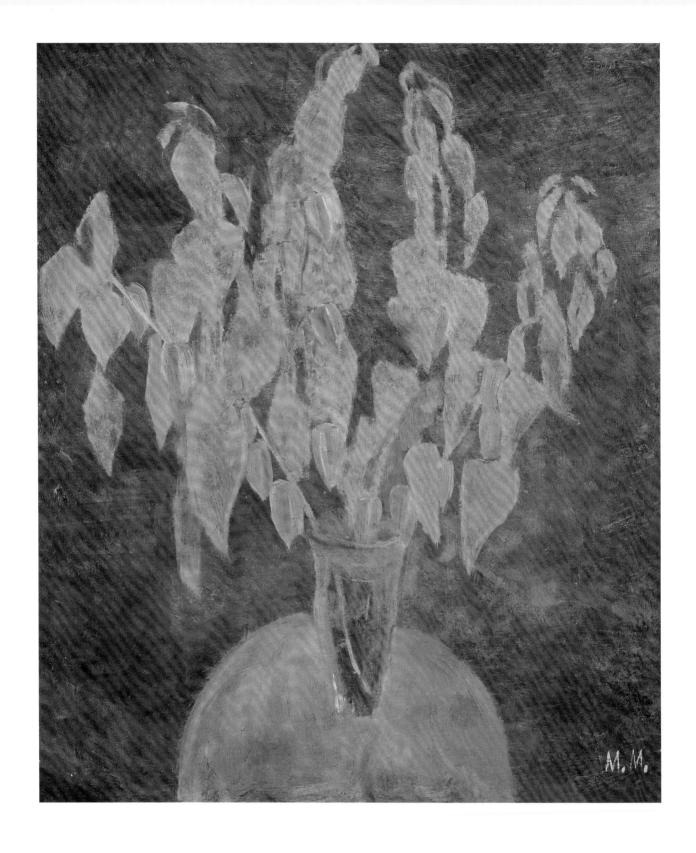

灯笼花 Фонарики/布面油画.X.,M./84cm×72cm/2001

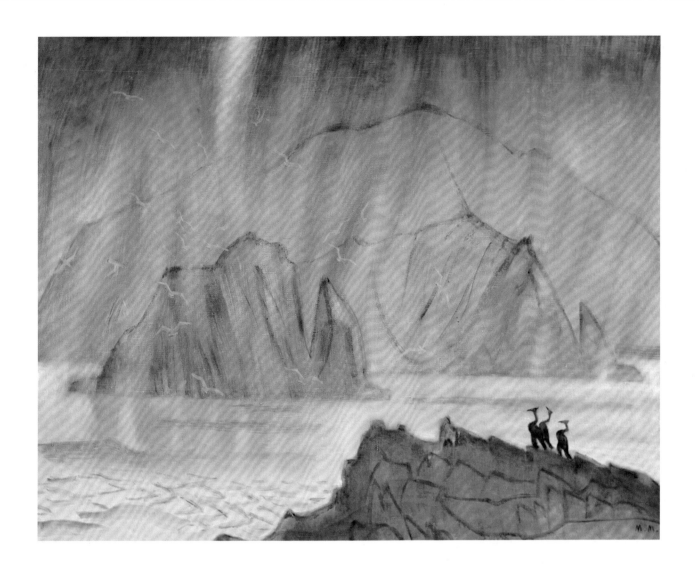

雾中的马涅隆岛　Остров Манерон в тумане/布面油画.Х.,М./100cm×127cm/2001

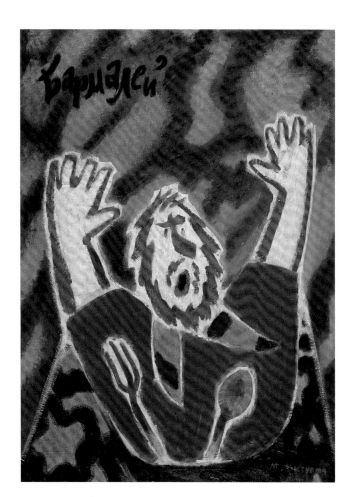

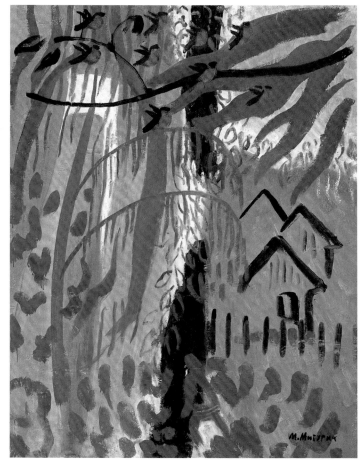

《巴尔马雷》丘科夫斯基童话《Бармалей》(по сказке К.Чуковского)/布面油画.X.,M./110cm×80cm /1998

《静穆》马尔沙克童话《Угомон》(по сказке С.Маршака)/布面油画.X.,M./90cm×70cm/1998

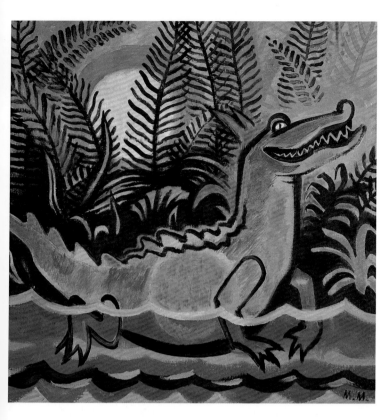

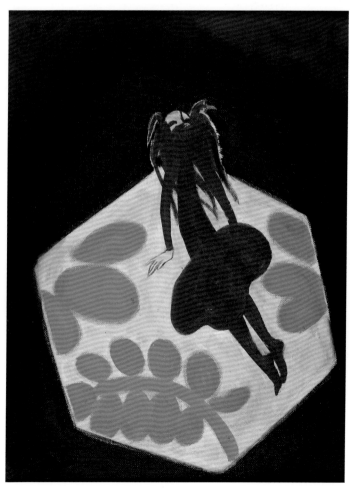

《鳄鱼的故事》丘科夫斯基童话《Крокодил》(по сказке К.Чуковского)/布面油画.Х.,М./80cm×80cm/2000
《阿丽莎奇迹国游记》卡罗尔童话《Алиса в стране чудес》(по сказке Л.Кэрролла)/布面油画.Х.,М./80cm×60cm/2001

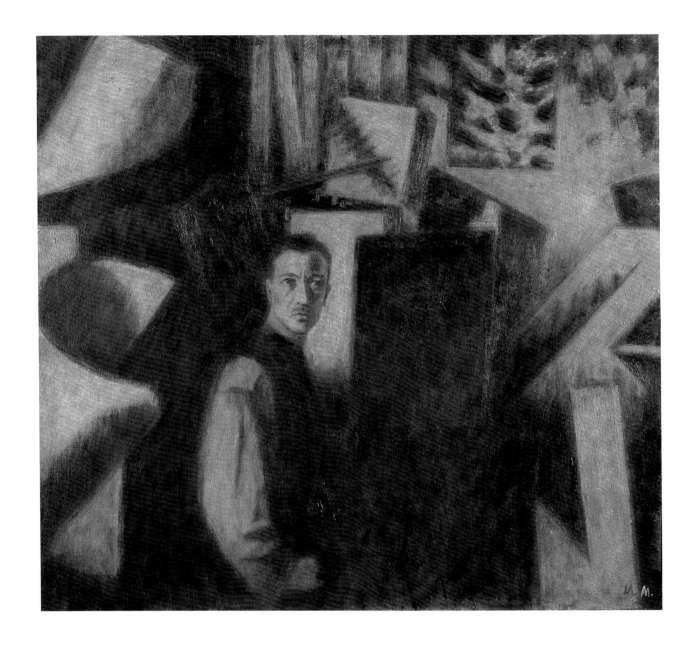

父亲的青年时代　Молодость отца/布面油画.Х.,М./90cm×100cm/2000

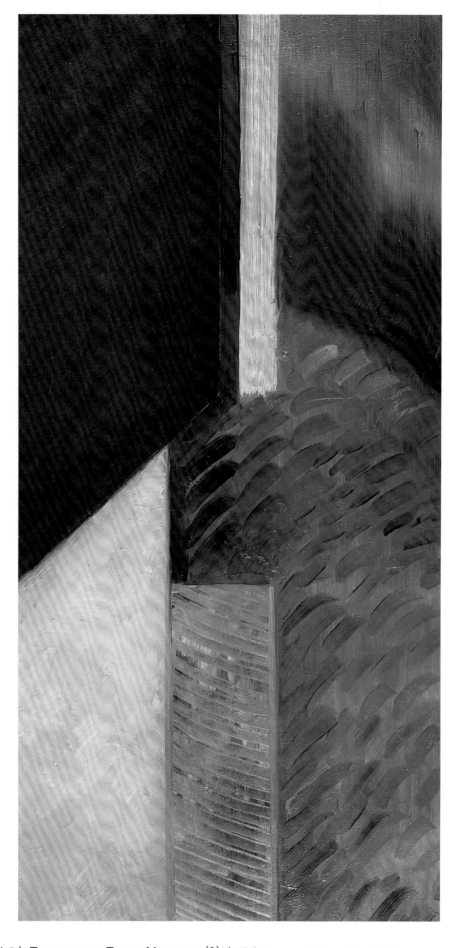

彼得·米图里奇绘画动机(№3) По мотивам Петра Митурича(3)/布面油画.Х.,М./100cm×50cm/1992

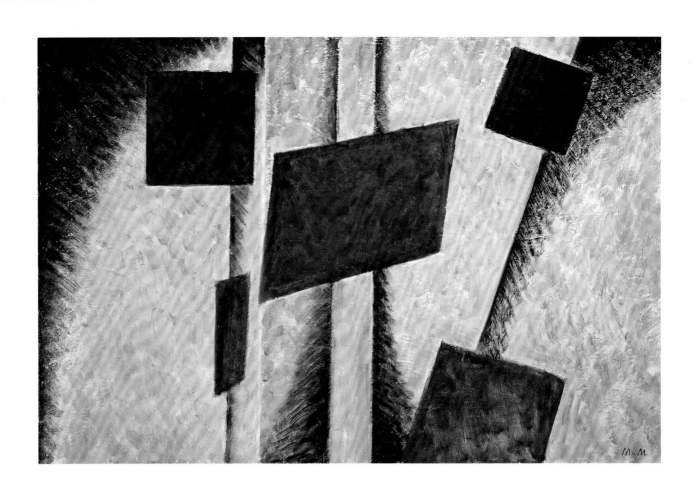

彼得·米图里奇绘画动机(№10) По мотивам Петра Митуричак(10)/布面油画.Х.,М./70cm×90cm/1997